国家林业和草原局普通高等教育"十三五"规划教材

设计素描

———— 史钟颖　丁密金　主编 ————

中国林业出版社
China Forestry Publishing House

《设计素描》编写组

主　编：
史钟颖　丁密金

编写人员：

史钟颖　丁密金　林柯霏　刘茜茜　谭　凡　梁智宇　张晓然
赵晓燕　刘　芳　兰　超　房钰栋　萧　睿　陈子丰　高　喆
刘长宜　李昌菊　吴　蔚

图书在版编目（CIP）数据

设计素描 / 史钟颖, 丁密金主编. — 北京：中国林业出版社, 2019.8
国家林业和草原局普通高等教育"十三五"规划教材
ISBN 978-7-5219-0081-1

Ⅰ.①设… Ⅱ.①史… ②丁… Ⅲ.①素描技法 Ⅳ.①J214

中国版本图书馆CIP数据核字（2019）第096488号

出版发行	中国林业出版社(100009　北京市西城区德内大街刘海胡同7号)
电　话	(010)83143500
制　版	北京美光设计制版有限公司
印　刷	北京中科印刷有限公司
版　次	2019年8月第1版
印　次	2019年8月第1次印刷
开　本	635mm×965mm　1/8
印　张	14.5
字　数	251千字
定　价	40.00元

未经许可，不得以任何方式复制或抄袭本书之部分或全部内容。
©版权所有　侵权必究

前言
Preface

　　随着社会的发展、教育水平的提升、时代对于创新能力需求的不断增加，素描作为艺术设计专业中的一门基础课程，素描教学如何真正做到素描为设计服务，从而与艺术设计意识的培养完美结合，成为艺术设计专业素描教学语境下的一项重要内容。高校艺术设计专业的学生在经历入学前程式化的绘画培训后，虽然在一个考前阶段满足应试的要求，但僵化的教学方法无疑使学生的思维方式也基本一致，这种全因素素描似乎面面俱到，其结果是每一个方面都不够扎实。如此以来，不同天赋的学生运用多种方式进行创作的兴致会一并退去，并造成了他们在心理层面对绘画产生厌倦与麻木，严重抹杀了学生的个性和损害了学生对于艺术的兴趣，而兴趣对于艺术创作而言是其最好的老师。

　　设计素描课程是对学生的观察力、思考力、创造力培养的一门重要课程，而艺术设计给素描给这一课程提出了新的要求。第一，更注重学生观察能力的培养。学生将从结构、空间、形式美等多方面通过深入地观察和感受物体，从而增强观察能力，并从不同描绘层面的角度来观察绘画物体，进而培养和提高观察能力，包括概括的角度、整体的角度、对比的角度、联系的角度和局部深入的角度。第二，更注重设计思维的训练。进一步引导学生主动的观察物象并做进一步分析，对物象进行选取、解构与重构，发现具有设计意义的形态符号，感受和思考视觉图像的内在关系和逻辑形式，以此延伸和强化设计意识和理念。第三，更注重培养学生的创造能力。设计素描相比于全因素素描，不再作为模拟客观事物的单一的表现形态。客观事物也不再是一幅作品所表现的模拟对象，而且成为了引发个体主观感受转化为艺术语言的载体。设计素描的创造性表达将个体从先前的"观看"和"单一模拟"改变为"感知"和"多向创造"。

　　本书为艺术设计专业本科阶段的基础课程，是为更好地切入具体艺术设计专业深入学习的基础性、概括性书籍。书中首先对素描与设计素描之间的概念和关系进行了分析。其次，以精微素描、结构素描、人体结构、衣纹表现、综合材料、构图与形式语言、风景素描、博物馆写生创意八个部分内容，结合作品分阶段进行了详细分析与讲解。最后，以博物馆写生的方式强化对于设计素描再认识，激发学生从素描写生到发散性表达创作的兴趣，让学生在素描学习过程中更深刻地理解事物内在的视觉特征、构成逻辑和表达意向，并享受再创造的过程。

　　艺术设计的灵魂是创新，而创新就是打破固有的模式化创造方式，这就决定了艺术本身无法被教授。而本书的核心就在于启发个体的观察力和思考力以及激发其创造力，在掌握设计素描基础理论的情况下开阔视野、打破界限，以感性认知和理性思考的态度去观察生活，用精湛的技能完成审美活动的视觉表达。

<div style="text-align: right">

史钟颖
2019 年 5 月

</div>

目录
Contents

前言

第一章　概述　/1
第一节　素描的基本概念　/2
第二节　设计素描的基本概念　/4
第三节　设计素描的教学目的　/5
第四节　经典临摹　/8

第二章　精微素描　/9
第一节　精微素描的教学目的　/10
第二节　精微素描的培养方法　/12
第三节　精微素描作品的绘画步骤　/16
第四节　作品赏析　/20

第三章　结构素描　/25
第一节　结构素描的训练方法——观察的顺序（一）　/26
第二节　结构素描的训练方法——观察的顺序（二）　/28
第三节　物体透视法则详解　/29
第四节　结构素描——简单几何体画法步骤详解　/31
第五节　结构素描——实物案例画法步骤详解　/34

第四章　人体结构素描　/43
第一节　人体结构素描的意义　/44
第二节　人体基本结构　/46
第三节　人体解剖　/47
第四节　动态人物结构与透视　/52
第五节　人像石膏素描　/53

第五章　衣纹表现　/57
第一节　概论　/58

　　　　第二节　衣纹的形成规律　　　　　　　　　　　　/ 60

　　　　第三节　白描衣纹　　　　　　　　　　　　　　/ 64

　　　　第四节　衣纹的艺术形式表达　　　　　　　　　/ 65

　　　　第五节　优秀作品赏析　　　　　　　　　　　　/ 68

第六章　综合材料　　　　　　　　　　　　　　　　/ 71

　　　　第一节　概况　　　　　　　　　　　　　　　　/ 72

　　　　第二节　综合材料的意义　　　　　　　　　　　/ 75

　　　　第三节　综合材料形式语言的应用方法　　　　　/ 76

第七章　构图与形式语言　　　　　　　　　　　　　/ 79

　　　　第一节　构图与形式语言概述　　　　　　　　　/ 80

　　　　第二节　构图的组成与展现　　　　　　　　　　/ 82

　　　　第三节　中国传统绘画的构图原则　　　　　　　/ 89

　　　　第四节　西方绘画的构图原则　　　　　　　　　/ 90

第八章　风景素描　　　　　　　　　　　　　　　　/ 93

　　　　第一节　风景素描训练的目的和意义　　　　　　/ 94

　　　　第二节　风景素描的造型要素　　　　　　　　　/ 94

　　　　第三节　风景素描的观察方法及要领　　　　　　/ 96

　　　　第四节　表现语言及风格　　　　　　　　　　　/ 99

　　　　第五节　风景素描绘画的步骤　　　　　　　　　/ 103

第九章　博物馆创意写生　　　　　　　　　　　　　/ 105

　　　　第一节　博物馆创意写生训练的目的与意义　　　106

　　　　第二节　博物馆创意写生的训练方法　　　　　　106

　　　　第三节　博物馆创意写生作品创作　　　　　　　107

参考文献　　　　　　　　　　　　　　　　　　　　/ 110

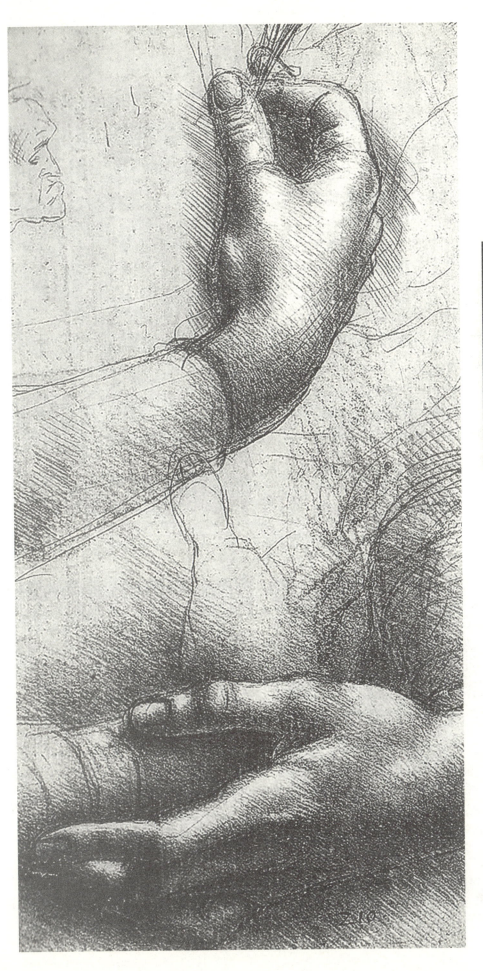

第一章
概述

名家作品赏析

第一节　素描的基本概念

　　素描是一切造型的基础。广义的素描是单色艺术作品，《现代汉语词典》中对于素描的定义是：单纯用线条描写、不加色彩的画，如铅笔画、木炭画、某种毛笔画等。从这个层面上说，草图、壁画、版画、岩画和中国的水墨画（图1-1）都可以被称为素描。狭义的素描指产生于意大利佛罗伦萨迪塞诺学院的造型体系，素描作为一种独立的艺术形式，它是对物体形状与形态理性的分析，既可以是抽象的，又可以是具象的（图1-2），还可以是存在于观念的艺术形式（图1-3）。

　　素描这种艺术形式借助不同的媒介进行表现，铅笔作为素描创作中最为常见的绘画工具（图1-4），在画面绘画时产生的是一条条简洁有力、轮廓清晰的线条，而采用毛笔、笔刷、蜡笔、粉笔等粗而软的工具作画时所呈现的是一个个块面。在不同质感的纸张上创作也会产生不同的视觉效果。素描创作正向传统工具以外的范围进行延伸，大胆尝试各种材料的综合运用，从而进行多学科的知识渗透，唤起艺术个性及原创意识的觉醒，开展对创意、构成、材质的表现的探讨。甚至随着艺术范围的拓展，许多非传统媒介也不断作为素描的表现形式介入其中，如打印机将计算机或者相机等工具所记录或绘制的作品，通过机器处理的形式加以呈现。

　　一直以来，我们的观念中存在着一个误区，认为素描与速写是两种绘画

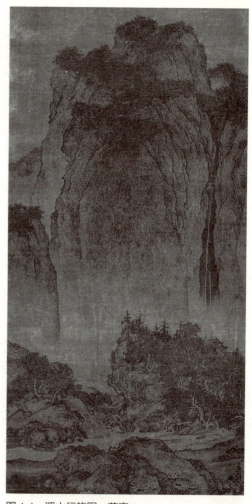

图1-1　溪山行旅图　范宽

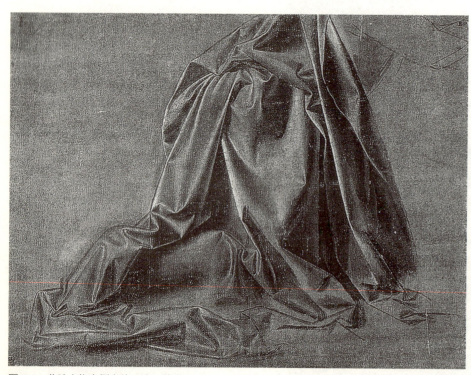

图1-2　曲膝人物右侧衣纹　达·芬奇

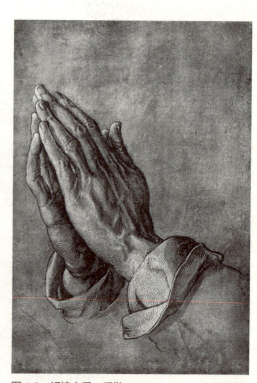

图1-3　祈祷之手　丢勒

图1-4 绘画工具

形式。素描英文是 drawing。但其所指内容无素描和速写之分，只有大幅与小幅，长期和短期，初级与高级，研究与表现之别。素描可以是以线为主，可以调子为主，还可以以线与调子相结合。素描在作为一种独立的绘画形式的同时，也为其他绘画形式服务。

根据不同的创作需求会存在不同的素描形式，素描可分为研究性习作和表现性创作，即"素描"与"速写"。其中"素描"具备独立的艺术价值，是完成的艺术作品。它将绘画的元素减少以便更加直接和客观地对物体进行视觉化表达，同时由于绘画的完整性和丰富性使得"素描"成为独立成形的研究性习作。而表现性创作的"速写"，与"素描"不同的是其具有辅助的艺术价值。这类素描以具备表现性的速写形式予以呈现，例如，草图、速写草图和风格习作，作为其他艺术性形式辅助性的功能存在，这类艺术作品其目的不在于对物体的再现表达，而是更多地侧重于物体的内在信息，从更高的层面进行分析，从而成为作者表达主观想法和创作意图的表现性习作，而达到表现和辅助的作用（图1-5、图1-6）。

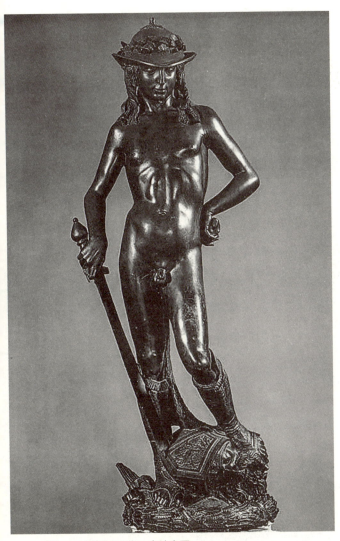

图1-5 青铜大卫像 多纳泰罗

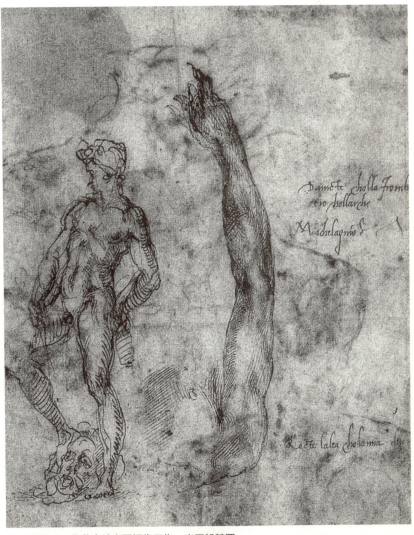

图1-6 临摹多纳泰罗铜像习作 米开朗基罗

第二节 设计素描的基本概念

随着现代文明生产力与生产关系的转变，现代工业背景下的创造性活动和过去的手工艺活动有着本质的区别，工业品、生活用品、建筑等事物的需求呈爆发式增长。基于此，设计素描的概念提出于20世纪初德国包豪斯设计学校，其教学的目的是注重培养学生的创造性，让学生全面开拓自己的创造力。设计素描作为素描基本功训练和设计表现转型的针对性课程，不仅要表现素描的大小比例、色彩关系和形态结构，更注重具有设计性质的表现形式，是当代设计与造型训练相结合的产物。

那么"设计素描"为何而来呢？一方面，素描作为一切造型的基础，用素描的形式勾勒出建筑、产品、设施等人造物品的设计预想图。从这个方面来看欧洲古典的素描中早已包含设计素描的作用。另一方面，"设计素描"在注重风格流派表现的同时更加注重创造力的表达，从这个方面来看"设计素描"又有别于传统写实素描。但"素描"与"设计素描"并没有绝对的划分界限，不能片面地将素描理解为写实服务，而"设计素描"只为专业设计草图服务。

素描对于艺术设计而言，素描是起点，是对事物最初的认知、分解与再创造，而设计是终点。素描是设计师的基本功，长期的设计素描训练能提高设计师强大的空间想象能力和画面表达能力（图1-7）。甚至可以说，素描基本功，能直接或间接影响设计师以后的设计表达力和更深层次的设计构思。

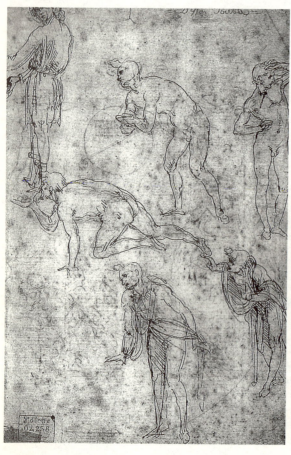
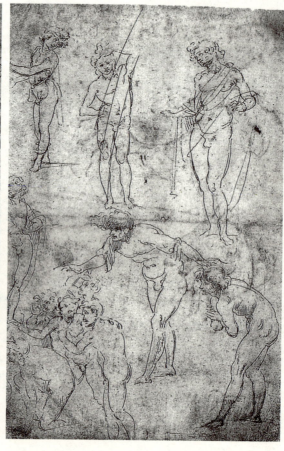

图1-7 《博士来拜》习作
达·芬奇

第三节　设计素描的教学目的

一、观察能力的培养

观察力是一种有意识、有目的、有组织的知觉能力，观察是人类认识世界、学习知识、开发智力的根本途径。画好素描要有科学的观察方法，细致的观察和深入的感受可以提升我们对物体的认识。我们首先要知道素描是在画什么，素描所绘制的物体要如何去观察。设计素描的观察角度有很多，包括线性的观察、结构的观察、外形的观察、明暗的观察和色彩的观察等。德加对于观察能力进行过这样的描述："素描画的不是形体，而是对形体的观察。"在平时画素描的训练过程中，我们应该重点去培养自己的观察能力，眼睛能看到的才能绘制在画面上。观察能力的强弱在个体之间存在着差异，对于心思细腻，对物体形态比较敏感的人而言，对物体形态更容易感知，并主动的观察。而对于不太敏感的人而言，则会显得更加的被动，不知以怎样的方式进行观察。这只是初步的对于观察力的主动性与被动性的差异，同时观察力还存在深入程度的差异和反应速度的区别。由此可见，科学严谨的观察力的培养对于设计素描而言极为重要，它能随着个体知识储备的增加和观察事物的增多而逐渐增强（图1-8）。

素描作为一种视觉艺术，视觉形式是这一视觉艺术最先面对的问题。细致的观察与深入的体验可以提升我们对形态的再认识，从而进一步对所认识的事物进行提炼与表现。同时设计师观察角度和深度的不同，直接影响到所创作作品的深入程度和细致严谨程度，进而影响到设计作品的好坏。因此，随着我们观察对象的扩大和深入，严谨科学的观察方式能给我们带来取之不尽的造型表达的灵感（图1-9）。

二、创造性思维的激发

在意识领域中，设计思维与绘画构思一样，属于思想的自觉性意识。设计素描应摆脱对客观事物的再现表达，转向从内到外，从表象到结构，贯穿于绘画的各个阶段包括选材、构图、取舍和布局等，所有过程都与设计思维表达有关。通过主动观察的方式，提炼出物体的构成元素和内在逻辑，找到合适的切入点，进而提取设计符号，并以此来进行设计思维训练。通过有目的地不断渗透和强化设计思维，实现思维的快速整理与表达。

创造性思维作为设计素描的本质，要求学生在创作的过程中充

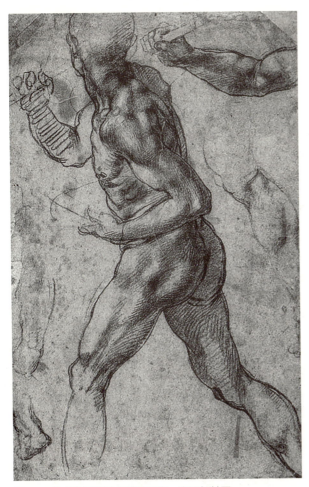

图1-8　转身向后跑动的男子习作　米开朗基罗

图1-9　素描作品　林奕彤

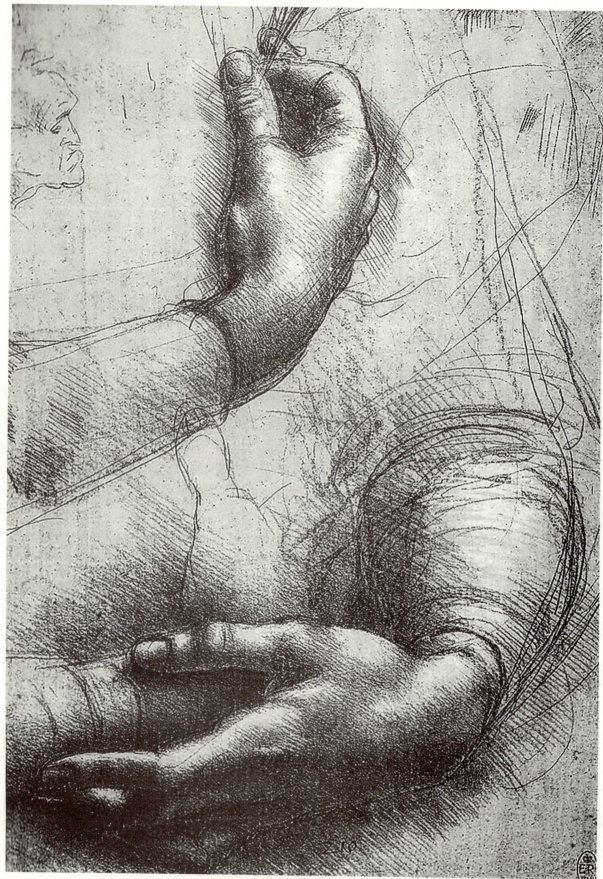

图 1-10 手和手臂的练习 达·芬奇

分展现个体的主观意识和客观分析，摆脱固化思维，创作出个性和多样化的素描作品。例如，从大小比例、透视关系、内在结构和构成材料等方面对形态进行"解构"与"重构"，进而使得所展现的物体形态能够表达作者的创作意图；又或者是感性思维与理性思维穿插进行，既有主观的情感表达又有缜密的推导过程；以此来让艺术设计专业本科学生在打基础的学习阶段更加透彻地了解艺术设计的思维逻辑和表现形式，从而使得设计思维更加活跃，并不断激发出新的设计构思。

三、绘画技术的培养

素描作为造型基础训练的一个方法，在造型能力训练过程中，我们应该始终围绕素描的本质，即物体内在的构成逻辑和外在的表象。认识素描的本质对于素描关系的体现起着决定性的作用。素描关系不是仅仅指整体的画面关系，而且还是对形体、结构、明暗、体积、虚实等一系列关系的概括和归纳，是深入理解、研究和再创造的基础和前提。如图1-10所示，轻松流畅的线条，生动而又准确地表达了主次和节奏的关系，将优美的手展现得惟妙惟肖。

造型的准确把握，画面关系的精确表达，目的都是为了画面的深入刻画，深入刻画不是简单的描摹颜色，而是对形体更深入的展现。随着不断的深入刻画，创作者心中的形体也会越来越严谨和具体。深入刻画是建立在大关系基础之上的，否则深入刻画容易偏离原本的创作意图。

靳尚谊对于素描进行过这样的阐述："素描解决的是水平问题，而不是风格问题。水平是什么？水平是从事任何领域者都必须具备的一种素质，一种穿透、容纳、消化各类艺术现象的能力以及执行的能力。"因此，技术训练绝不是可有可无的。无论是"素描"还是"设计素描"都需要强调培养学生观察力和创造力，激发创造性思维，也都需要较高的技术手段加以表现。

四、为不同设计专业的人才培养目标打好基础

艺术设计专业具体方向非常多，而且随着生产生活的不断发展，设计领域也在不断地发生改变。就目前而言，按照设计对象的不同，可分为视觉传达设计、产品设计、动画设计、交互设计、室内设计和景观设计等。除此以外尚有其他分类方式存在，它们各有特点，均具有一定的现实意义。而设计素描在学生往各个方向深入学习的过程中扮演着重要的角色，随着经验和学识的积累，扎实的设计素描基础能让学生对设计的构思与表达更加深入透彻，在设计的道路上也会走得更加顺利。

第四节　经典临摹

　　临摹不是简单的复制，其目的是通过学习和理解大师的技巧和表现方法，帮助学生发现自己的喜好并形成自己的风格。临摹在素描教学中发挥着极大的作用，我们在强调临摹的同时要注意处理好它与写生之间的关系。临摹是为写生服务的，通过长时间的临摹会使学生对临摹产生依赖，对写生有所畏惧，学生要在学习中处理好二者之间的关系，充分发挥临摹的作用。临摹只是一种向传统学习的手段，初学者在能力薄弱的时候以前人的作品临摹学习，从而取得表现自然的基本功力，但它绝不能代替写生，代替创新。

　　临摹的一个主要作用是解决课堂写生所遇到的问题。高等院校的艺术设计专业，通常在大学一年级的时候会有素描基础课，大家要通过临摹把学到的技法和作画的体会，运用到课堂写生中来。如我们通过临摹衣纹褶皱的绘画习作，可以较快而准确地领会到衣褶的形成原理，有了切身的体会后再进行人像写生时，对于褶子的处理就会游刃有余。如果下一次要上人体素描课，那么同学们就可以提前一周找关于人体素描的优秀作品进行研习临摹，在画的过程中用心去体会画家的运笔技巧，掌握精准的人体结构，并且熟知各种工具材料的性能，最好可以巧妙地将它们结合在一幅作品之中。如果我们要临摹结构素描的优秀作品，那么我们在临摹的同时，要研究前辈大师处理画面的独特之处，包括构图的方法、解剖透视的运用等，这样在下次结构素描的课程中就会更加得心应手。同学们通过观赏和临摹优秀作品，不但会打下扎实的素描基础，还可以激发创作的灵感。临摹大师经典作品跟课堂内容紧密相关，可以把它作为课堂的补充，课前的预习及课后的复习。

　　有这样一种观点，就是按照性格可以把人分为几大类，不同性格的人喜欢的绘画大师也不尽相同。如有些人比较活泼，所以他会喜欢跳跃的笔触；有些人比较安静，就会倾向于刻画更细腻的作品。总之，临摹要选择适合自己艺术个性的临本，还要注意选择对自己的前进方向有引领作用的前辈大师的作品。兴趣是最好的老师，选择一件自己感兴趣的大师作品临摹，不仅能体现出我们和这位大师在审美心理、艺术趣味上具有某种潜在的一致性，还说明我们初步具备了和大师对话的条件，给我们目前的临摹工作及日后的创作提供动力。

思考与练习

1. 素描与设计素描的联系与区别是什么？
2. 设计素描的目的是什么？
3. 你所理解的设计素描是什么？并按此定义自主选择物体绘制一幅设计素描作品。
4. 以自己欣赏的一位大师的素描为范本进行临摹练习。

第二章
精微素描

名家作品赏析　　学生作品赏析

精微素描亦称为精微写实素描或超写实素描，是指对物体进行深入的刻画，对物体细节进行高度还复，再现物体的体积、质感、造型，充分体现出物体的质感与肌理的造型美。如图2-1所示，作品非常充分地将汽车和周围环境的虚实、刚柔、主次和曲直等关系进行精确的表现，对画面中质感、气氛和美感的把握，画面中极其深入的细节刻画又不失整体效果的把控。

第一节 精微素描的教学目的

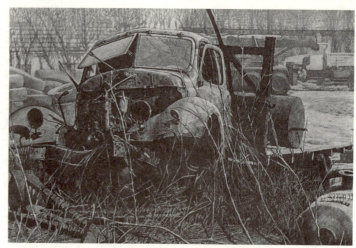

图 2-1 精微素描作品 孙璐

精微素描在表现或再现物象的真实方面具有较大优势，在观感上易取得大众的共鸣。与传统的苏派契斯恰科夫素描教学体系相比，精微素描这一训练方式的优势可以归纳为四个方面：

第一，有利于强化创作设计意识。精微素描有意识地在基础教学中引入创作设计的构成形式，明确地把主题创作作为画面的中心，弱化次要的部分，对提高创新意识和创造能力有较大帮助。

第二，有利于培养兴趣点和专注力。在素描练习的过程中，多处于一种无情感的状态中，从长直线起形，到大小位置的确定，再到明暗三大面上作画等步骤按部就班进行绘画创作，这种惯性的思维使得素描作品难以表现更深层次的艺术语言。精微素描对粗细、虚实、刚柔、强弱、主次、曲直等方面有精准的要求，需要在作过程中勤于思考，高度专注，对锻炼思维有积极意义。

第三，有利于锻炼材料使用能力和动手能力。精微素描对材料和制作有很专业的要求，使用不同的材料通常能达到不同的教学效果。精微素描教学要求精心选择、准备、制作、使用不同的材料，以强化画面的视觉效果。

第四，有利于增强对自然生命力的理解和对大自然的热爱。照相机等摄像器材的出现，使得个体忽略了细致地观察事物外部特征的习惯，个体的观察能力不断退化。精微素描可以唤醒个体用肉眼去观察自然的生命力，同时，精微素描能够在细致观察的基础上，表达出自然的艺术感染力。

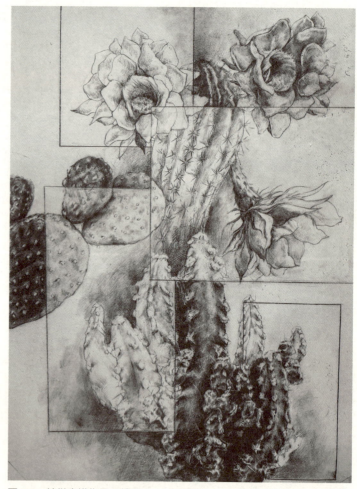

图 2-2 精微素描作品 韩雨

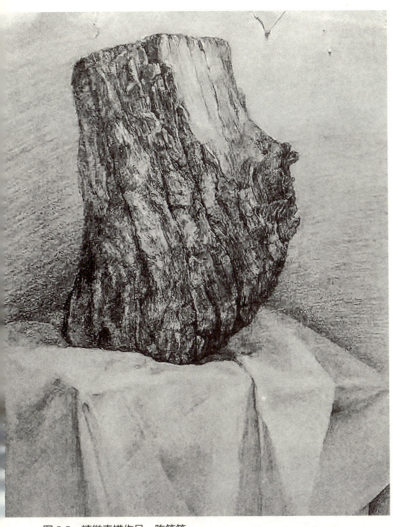

图2-3 精微素描作品 陈笑笑

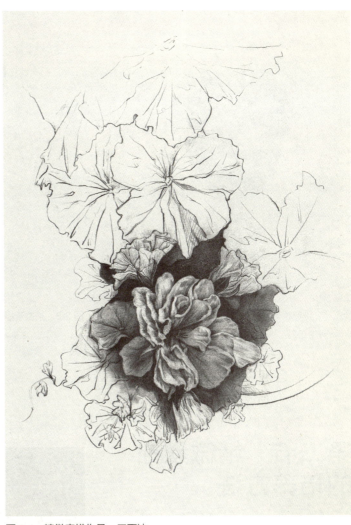

图2-4 精微素描作品 王雨迪

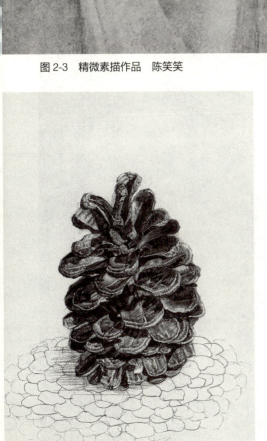

图2-5 精微素描作品 何靖雯

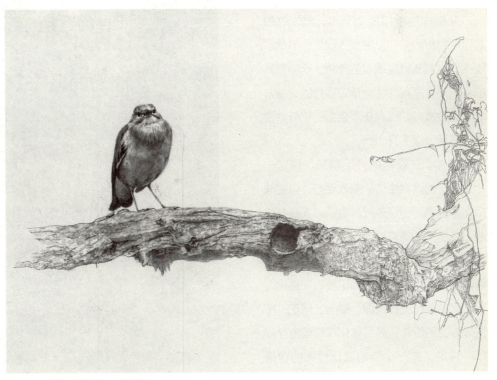

图2-6 精微素描作品 侯晓雅

设计素描

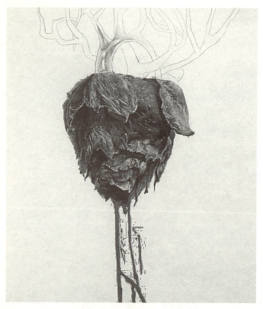

图 2-7　精微素描作品　修子玉

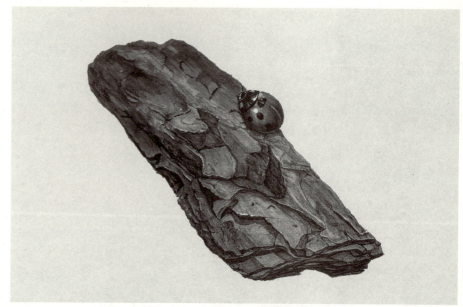

图 2-8　精微素描作品　邓欢语

第二节　精微素描的培养方法

素描作为一门视觉艺术，创作者的观察能力影响着作品的深入程度，因此，观察力扮演着极其重要的角色，而精微素描的培养方法其实质就是观察力的培养方法。精微素描训练对于观察力的培养方法可以概括为以下几点：

首先，在课程的开始阶段，限定一个主题，通过对生活的细致观察，自主选择创作主题。但是选取的主题必须是有情感、有温度的故事作为创作背景，再通过确定创作主题，并对对象进行细致入微的观察，结合自己的专业知识技巧和理论，对自己的创作进行构图、空间、体积、技法等方面的设计，最后转化成绘画创作。

其次，有一个素描笔记绘本的课程

图 2-9　精微素描作品　宁杰

阶段。"素描笔记绘本"这一学习阶段主要是以"绘画日记"的图像与文字结合的形式，记录自己的整个创作过程。包括对选取创作背景故事、对所选取的主题的思考、观察过程中的感受、对选取对象做的速写训练、构图和技法的学习，以课程研究的方式加以展开，并运用组画的形式予以呈现。

最后，在创作过程中，可以借助手机、计算机和照相机等现代工具为创作提供资料参考和帮助，但必须要有一个实物作为具体观察对象供参考，通过对实物的细致观察来研究画面的空间、构图等要素，并思考该从什么角度和视点去观察和描绘对象。从方法论的角度来说，这一课程的核心其实就在于对所选取的物象进行细微到极致的观察。从绘画的造型能力这一方面来讲，极致的精细是评判绘画作品的造型准确与否的一项重要指标。只有观察到极致，人的眼睛才能突破视网膜的极限，看到表象之内更本质更深刻的东西；只有看得更深刻，才能使绘制出的画面更深刻。

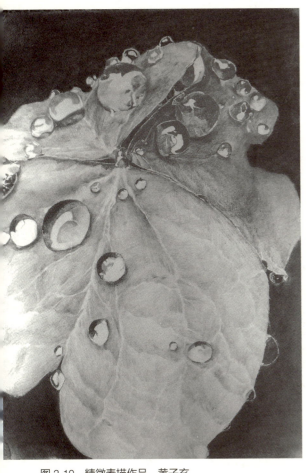

图 2-10　精微素描作品　黄子玄

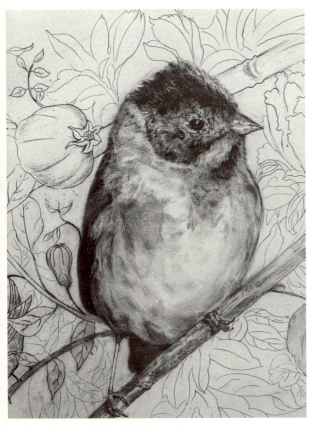

图 2-11　精微素描作品　何静

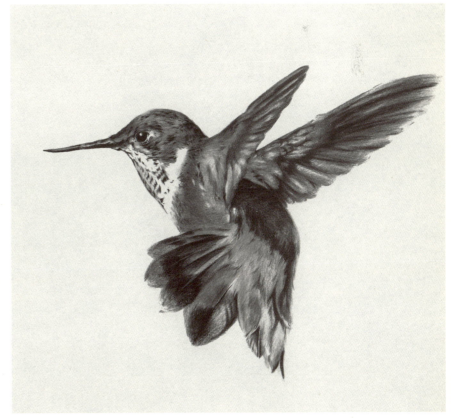

图 2-12　精微素描作品　杨晨珍

设计素描

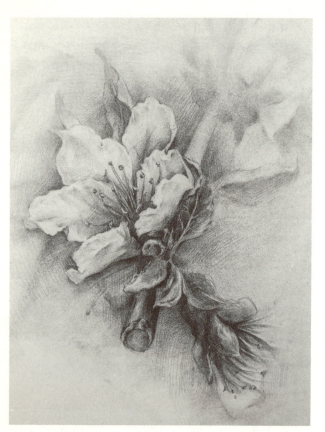

图 2-13 精微素描作品 刘梦鑫

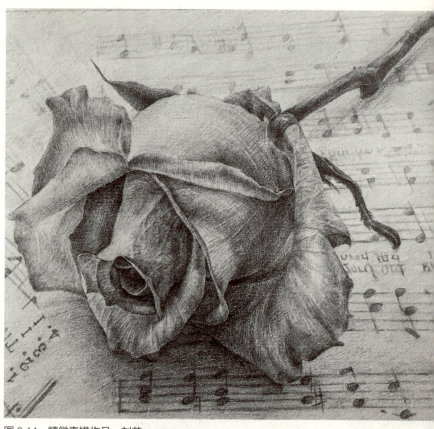

图 2-14 精微素描作品 刘芳

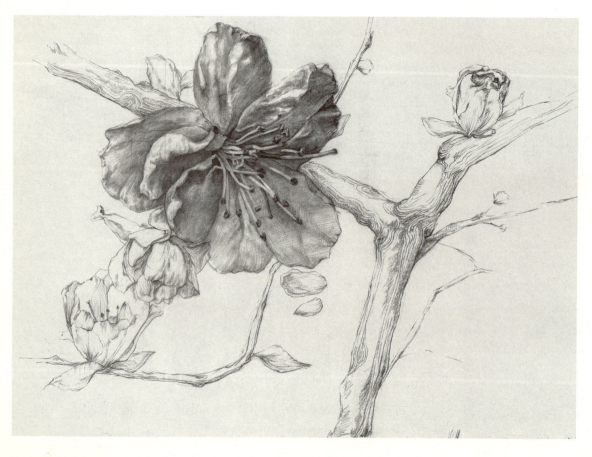

图 2-15 精微素描作品
张嘉欣

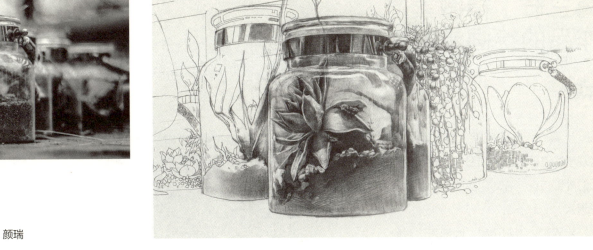

图 2-16　精微素描作品　颜瑞

图 2-17　精微素描作品　张思雨

第三节 精微素描作品的绘画步骤

作品一

步骤一：仔细观察。作画前，先对客观事物进行仔细的观察与分析，明确事物的外部特征，并对作品的预期效果产生联想。

步骤二：绘制初稿。明确表达对象，并将其合理放置于画面之中，接着绘制物体初始形态，并不断调整各形态之间的关系。

步骤三：明暗关系。找出画面明暗交界线，确定各个形体内部以及整体画面的明暗关系。明暗关系的确认重点在于明暗交界线与明和暗部之间关系的把控，同时还要把控不同形体的明暗色调的联系与差别，从而协调好画面的整体感。

步骤四：深入刻画。深入刻画作为精微素描最具特色的一个部分，通过从整体到局部对画面体积、空间和质感的深入刻画，不断还原物体最真实的形态，表现形体最具感染力的艺术特征。在刻画的过程中既要对各个形体进行深入刻画，又要注意把控好各个形体之间的关系。

步骤五：画面调整。在深入刻画的基础上，深入分析画面中物体的形体结构、质感、主次、虚实等画面关系是否得到精确的表达。不断深入调整画面各要素之间的关系，突出主体的同时把握好画面整体的节奏与秩序。

图 2-18 精微素描步骤一

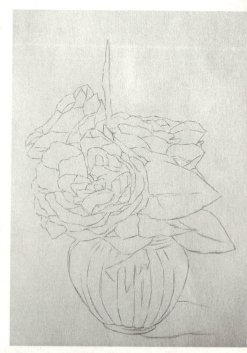

图 2-19 精微素描步骤二

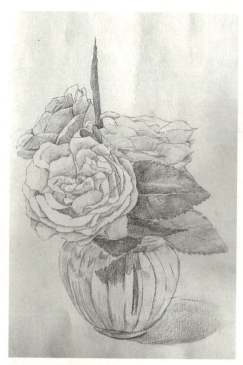

图 2-20 精微素描步骤三

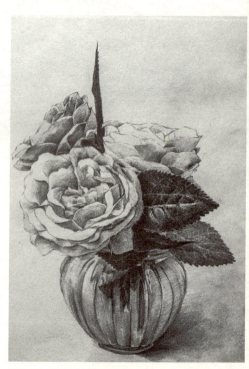

图 2-21 精微素描步骤四

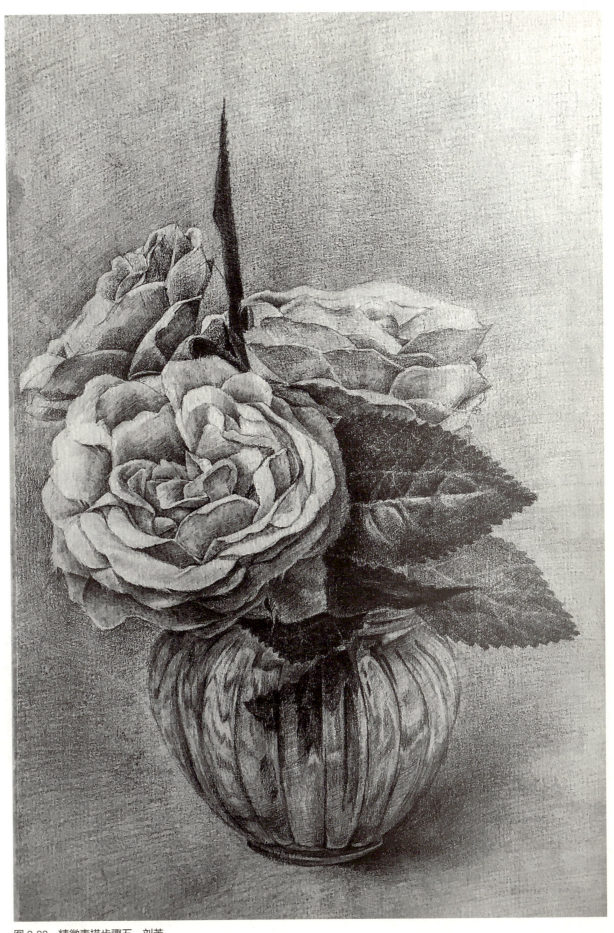

图 2-22 精微素描步骤五 刘芳

作品二

图 2-23 精微素描步骤一

图 2-24 精微素描步骤二

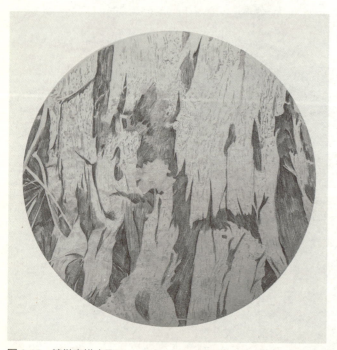

图 2-25 精微素描步骤三

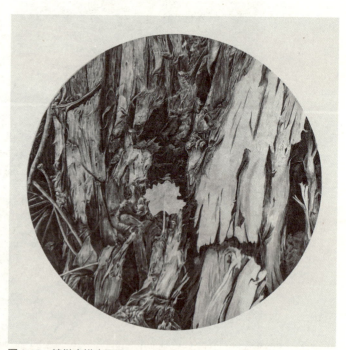

图 2-26 精微素描步骤四

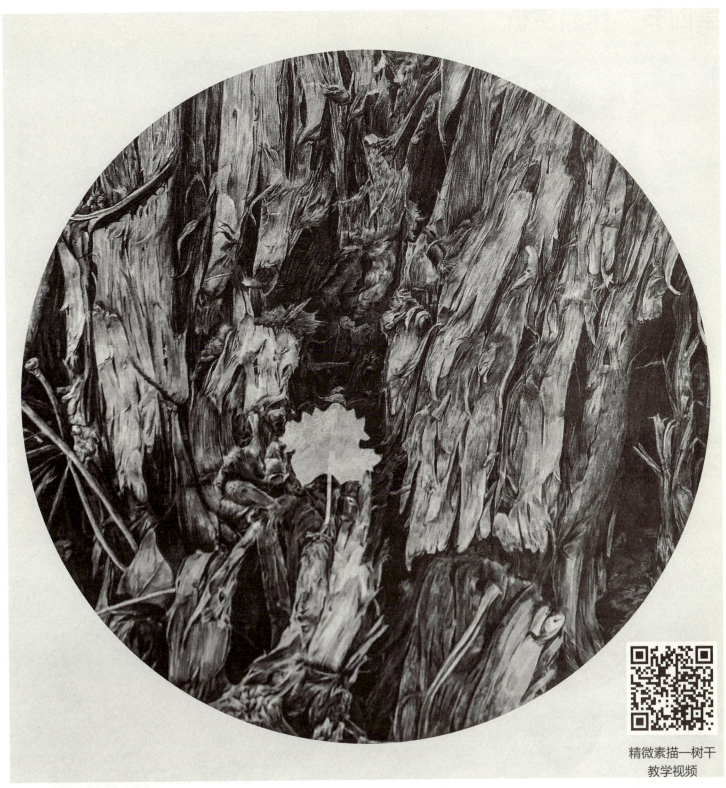

图 2-27　精微素描步骤五　刘芳

精微素描—树干
教学视频

第四节 作品赏析

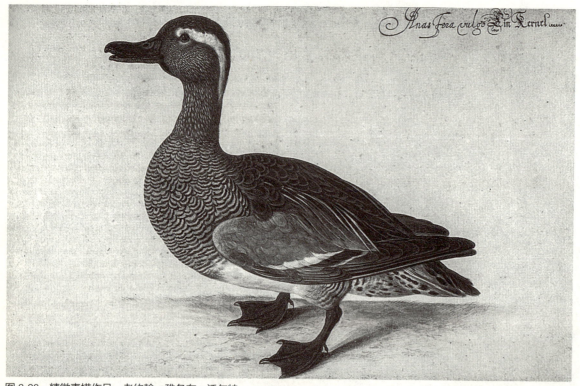

图2-28 精微素描作品 老约翰·雅各布·沃尔特

图2-29 精微素描作品 焦玉航

图2-30 精微素描作品 丢勒

图 2-32　精微素描作品　汉斯·霍夫曼

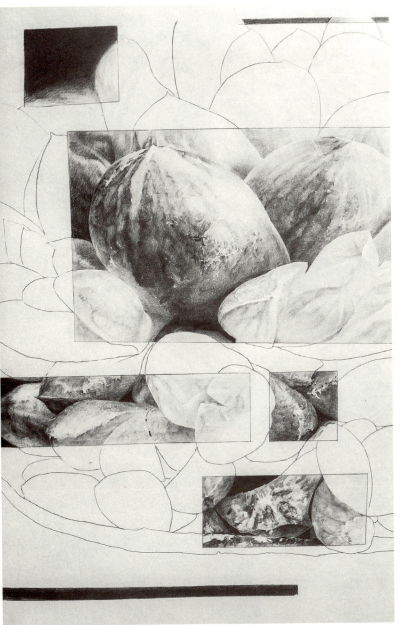

图 2-31　精微素描作品　文曼齐

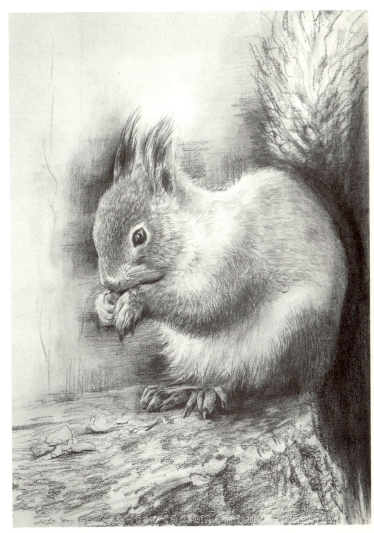

图 2-33　精微素描作品　史星雨

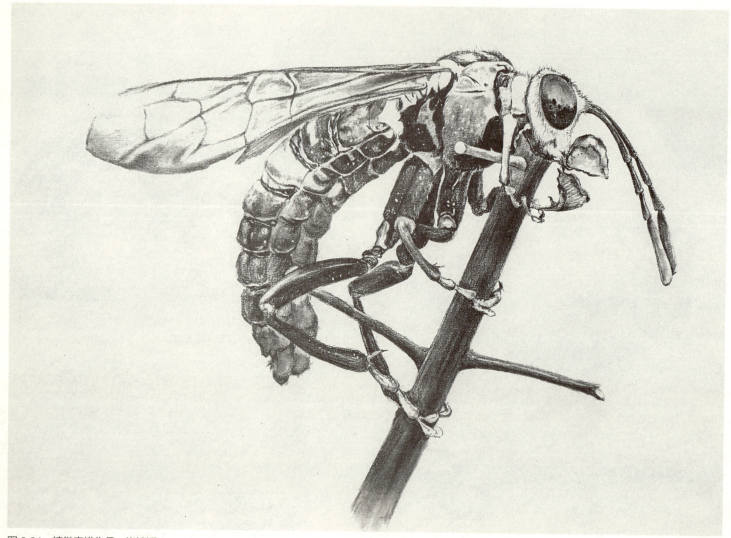

图 2-34 精微素描作品 饶婧湲

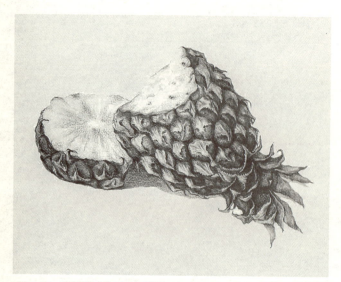

图 2-35 精微素描作品 于博洋

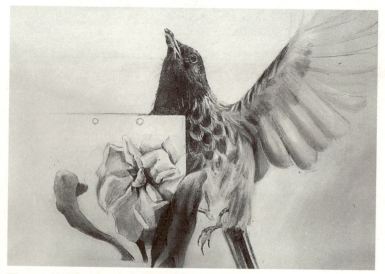

图 2-36 精微素描作品 朱千颖

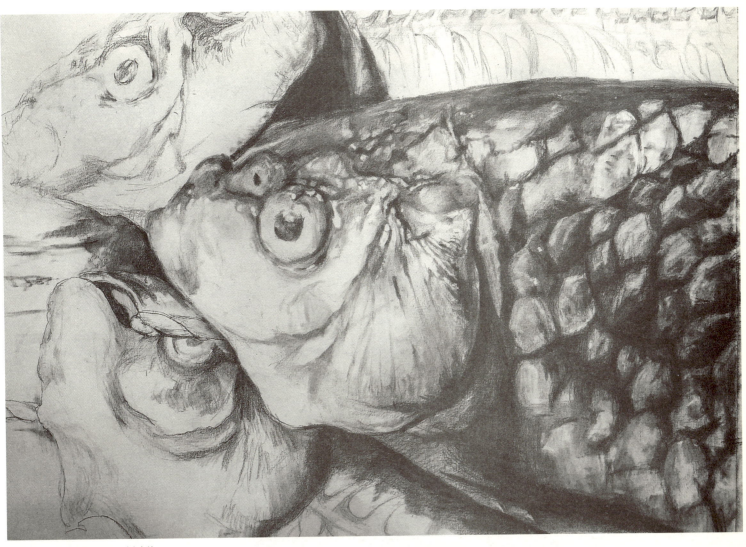

图 2-37 精微素描作品 刘建伟

图 2-38 精微素描作品 党娜

图 2-39 精微素描作品 唐诗

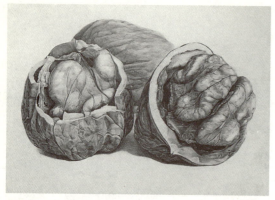
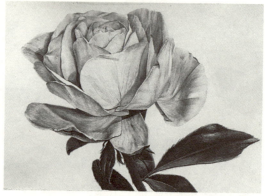

精微素描—花
教学视频

精微素描—银杏
教学视频

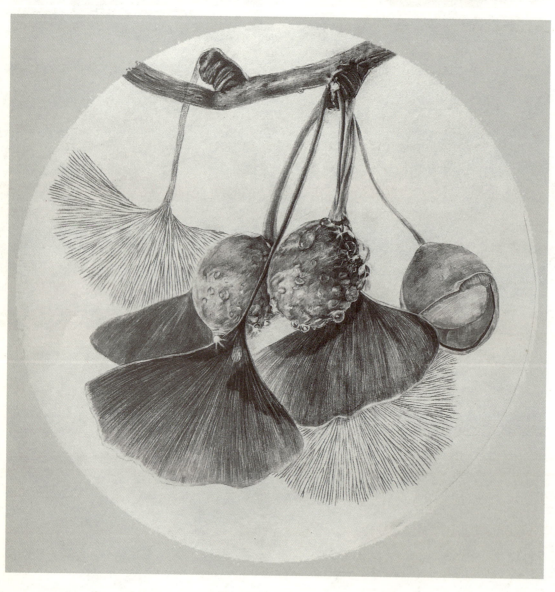

图 2-40 精微素描作品　刘芳

思考与练习

1. 精微素描的培养方法是什么？
2. 选择感兴趣的一件事物，仔细观察并绘制一幅精微素描作品。

第三章
结构素描

结构素描是通过对物体进行分析，以简练、概括的点线结合方式表达物象造型、空间及内部结构的一种表现手段。结构素描在理解与表现的过程中去除表达物体材质、色彩、光线等外在对人感官产生影响的因素，理性的分析表达物体的运动规律。结构素描所关心的是客观对象最本质的特征——形体。结构素描通常以线性画法表达形与透视的关系，这种作画方式要求作者将客观对象想象成透明的部分，将所描绘物体的形体组合、拆解、受力关系全面地表达出来。

结构素描训练在设计教学的实践中日益显现出它在基础教学里的重要性与开拓性，它的存在旨在培养学生的审美、空间造型观念，培养绘画初学者学会运用正确的、理性的思维方式深入观察形态内在结构的能力。

培养学生对三维空间的想象力，让学生从思维和观察两方面入手通过画面表现形体，掌握分解、重组形体的方法，能自主创造出新颖且具较高审美水平的形态。

本书重点讲述如何形成以点线面和空间位置为出发点的观察方法，以及物体基本的透视规律，并通过实物案例分析与画法步骤详解来引导学生初步掌握结构素描的要领。

第一节　结构素描的训练方法
——观察的顺序（一）

不论阅读本书的人之前的绘画基础如何，想要画好结构素描，应该在对物体的观察形成一种系统而理性的理解方式，这种理性的理解方式具体的说就是理解维度的概念和形成立体观察的意识。维度是一个抽象的概念，它来源于物理学科。在物理学的认知里，人类生存所处的空间是由多种维度（包括零维、一维空间、二维空间、三维空间）构成的。下面的内容主要介绍的是从零维到三维空间四种不同维度是如何演变，了解这些内容能帮助读者理解物体的形体结构。希望通过下面部分的学习与阅读能让各位读者从根本上培养自己的观察能力和观察方法而非纯粹依靠感觉作画。

任何维度都有其运动的特性，零维、一维空间、二维空间、三维空间都不例外。零维是物体成形和运动的起源，它是一个抽象的概念。零维可以理解成没有方位和大小的"点"，没有哪个物件能代表它具体的存在。因为"点"的这种特性决定了它无法被描述清楚，所以"点"的出现都是相对的。举这样一个例子：在一张A4纸上画一个圈或在一张尺幅很大的世界地图上任意位置点三个白色的小点，我们无法准确的形容两张纸上我们所画的"点"的大小，甚至也无法形容它们的位置，但我们都习惯性地认为它们是在某个地方的"点"（图3-1）。这就是"点"的特性，它的确立取决于参考物，比如，上面的例子中我们会描述这些"点"会靠近地图中的哪个国家或地区，在哪种地形区。

如果我们把一个"点"顺着一个方向均匀的进行移动会怎么样？答案是，"点"的运动轨迹成为了一条路径。此刻，"点"运动后的轨迹被定义成"线"，"线"相对"点"来说更为具体，它具有长度，"线"所在的空间就是一维空间。举个例子，日常中最常见

图 3-1　地貌地图

图 3-2　飞机拉线

图 3-3　纸张

图 3-4　石膏几何体

的"线":如飞机飞过后水与尾气形成的白色拉线,记录的是飞机从一个"点"运动到"线"的过程。(图 3-2)

请再跟着我的思路往下思考:"线"进行运动后会产生什么?答案是,如果有三条或三条以上的"线"进行运动后且它们两两相交,那么它们相交且围合的区域便是一个二维的平面空间,我们简称这个二维平面空间为"面"。"面"所在的二维平面空间最显著的特性是它有了长度与宽度。比如生活中常见的纸张(图 3-3)就是最明显的二维平面;

如果"面"再以垂直、相交方式进行组合:如石膏几何体(图 3-4),这种组合方式体现着长、宽、深三种不同的维度,就是我们通常说的三维空间。

三维空间相对于前三个概念来说应该更容易被理解,通俗地讲,三维空间囊括的就是我们眼前所见具有深度或厚度的立体物质,可以简单的形容为"体";小到昆虫大至山川河海,都属于"体"这个范围之内。人类所居住的现实空间就是三维空间,三维空间由长、宽、深三个不同方向进行有序或无序的延伸,这也是它的复杂所在——它有无数种组合而成的可能,因而会产生无数种形态。

总而言之,上面提及到的几种不同维度(零维、一维空间、二维空间、三维空间)概念是一脉相承的,我们在观察的时候首先应该注意其中的关系,比如面对一个形体的时候我们可以直观的分析:这个物体是由几个点、几根线、几个面组成,它的造型特点偏向哪种维度的特征多一些,它们之间的组合方式是怎样的。当我们明白了维度的概念后应该着重注意的是"点"的位置,"点"的存在不仅可以确定物体的长、宽、深还能确定物体整体与局部之间相对的关系。

面对一个复杂的三维物体时应该以多个"点"去分析(图 3-5),这些"点"通常是

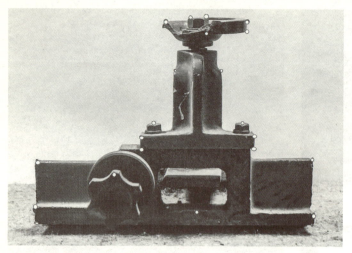
图 3-5 机械配件

图 3-6 机械配件

物体的高处或是低处亦或是物体变动方向的转折处，我们可以用"点""线""面""体"这样的顺序来分析它们的静态位置以确立它们在画纸上的构图（图 3-6）。

我们应该学会利用上面谈及的方法去观察分析找到物体在画纸中的"形体"，找准"点"的位置，确立物体在纸上大概形状与范围。

第二节　结构素描的训练方法——观察的顺序（二）

上一节通过文字和图片介绍了如何形成系统而理性的理解方式，即用"点""线""面""体"这种思维模式去观察和表现。这里仍有一个值得注意的问题：怎么更准确地用好这种思维模式去表现我们的观察对象？使用相机进行拍摄同样一件物体，拍摄出来的图像位置和构图会呈现出差别，如图 3-7 和图 3-8，如果你看不出这些偏差或者在感受实物时不够仔细，在纸上描绘对象的时候很可能就会出现"这是同一个角度"的感觉，其实不用担心，这只是大脑对图像主观处理造成的，观察时我们通过双眼刺激神经元获得信息，双眼在转换信息到大脑时会选择性地忽视一部分信息，所以我们在观察的时候不能只依靠瞬时的记忆而应该是多角度旋转观察并记录物体造型的特征，在画的时候一定要固定自己的视线，不能一会高一会低，否则会产生偏差。

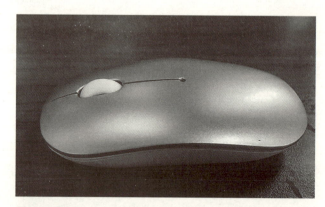
图 3-7 鼠标

图 3-8 鼠标

第三节 物体透视法则详解

上一节我们讲述了肉眼带来的误差，并提出了利用透视法来解决这个问题。透视是一种极其严谨的科学研究理论，它有诸多研究性的内容，这些内容涉及几何运算、物理现象等，但是对于通过绘画表现形体的立体造型而言，透视法涉及的部分则相对容易。简单来说，透视法是一种把立体三空间的形象表现在二维平面上的绘画方法，使平面的二维绘画产生三维的立体感，如同透过一个透明玻璃平面看立体的景物。我们可以通过透视的理论检查画面中物体的大小，位置和比例关系（图3-9至图3-11）。绘画中的透视法则主要包括下文涉及的一些概念：

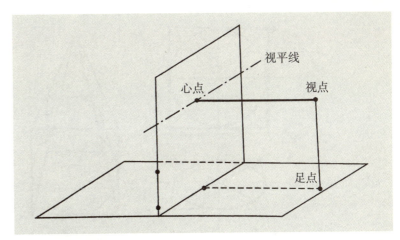

图3-9 透视原理图

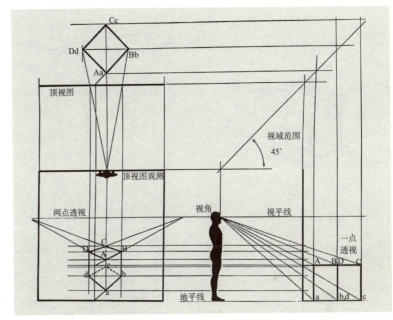

图3-10 成角透视与单点透视

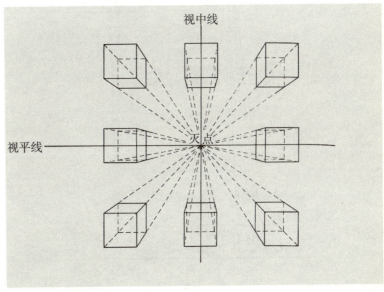

图3-11 单点透视图

视平线：与视点等高的一条假设的水平线。
心　点：观看者的眼睛正对视平线上的一点，相当于视线与视平线的交点。
视　点：观看者眼睛的位置。
足　点：观看者足部的位置。
视中线：又称之为中视线。是两只眼睛的对称线，是观者所看方向的中心视线，与视平线垂直。
视　距：视点到心点的垂直距离。
灭　点（消失点）：透视的消失点。

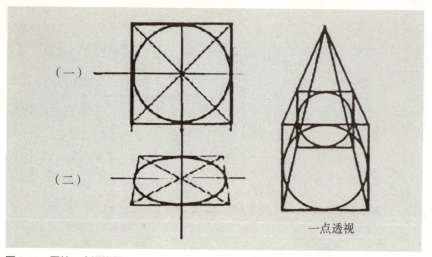

图 3-12　圆柱一点透视图

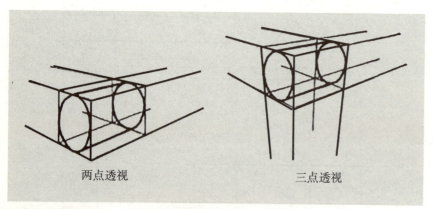

图 3-13　成角透视图

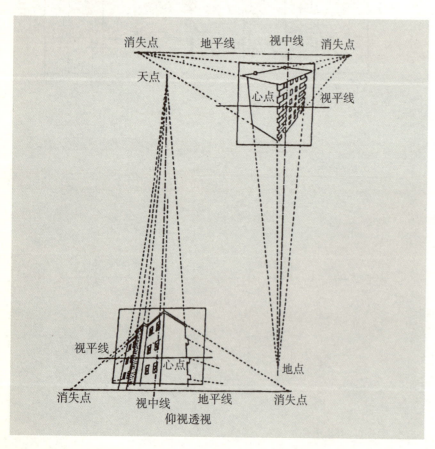

图 3-14　仰视透视图

前缩透视（一点透视）：它完整的说法是"正前缩距透视法"（图 3-12）。前缩是指所描绘的物件或肢体在作者眼睛的正前方或微侧方，描绘时因为纸张本来就没有第三维的深度，所以无法准确描绘物件、肢体的立体感及实际的长度。压挤叠缩在较短的画面视觉深度空间中，单点透视表达空间的难度较大，不建议学生在绘画时选取此类角度。

成角透视（二点透视、三点透视）：是作画者和多数观众看到的视角，景物纵深与视中线成一定角度的透视，景物的纵深因为与视中线不平行而向主点两侧的余点消失（图 3-13）。

成角透视多用于室外绘画，可表现两个或三个角度。例如把立方体画到画面上，立方体的四个面相对于画面倾斜成一定角度时，与纵深平行的直线产生了两个消失点。

仰视透视：视角由下往上仰观建筑、人物、物件，仰视视角最明显的特点是近大远小，近高远低（图 3-14）。

交点透视： 以景物中的天花板、墙角、地砖、壁柱连线、桌椅左右边线、窗框上下边线或斜角阴影边线等的假设延长线，相交于画面深处消失的一点，营造出景观深入的感觉（图3-15）。右图《雅典学院》是交点透视的典型。

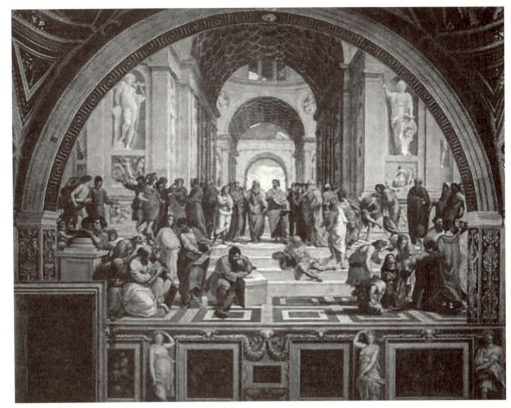

图 3-15　雅典学院

第四节　结构素描
——简单几何体画法步骤详解

 通过前三节的训练我们较为系统的梳理了结构素描需要掌握的知识点，接下来的后两节内容是结构素描具体的画法讲解，本节以四边形立方体和八边形多面体两个案例为例介绍结构素描的画法步骤，以上文"点""线""面""体"的思维模式为顺序进行绘制图解；用几何体为案例的重点在于借助几何体形体结构明显、透视规律容易掌控、多角度观察便捷等优势。在学习的过程当中应该重视本章的案例内容，把控步骤的细节，利用课上和课余时间多观察，做到举一反三，并掌握除本文案例以外其余的几何体结构（球体、柱体、锥体等）。

一、正方体透视画法步骤详解

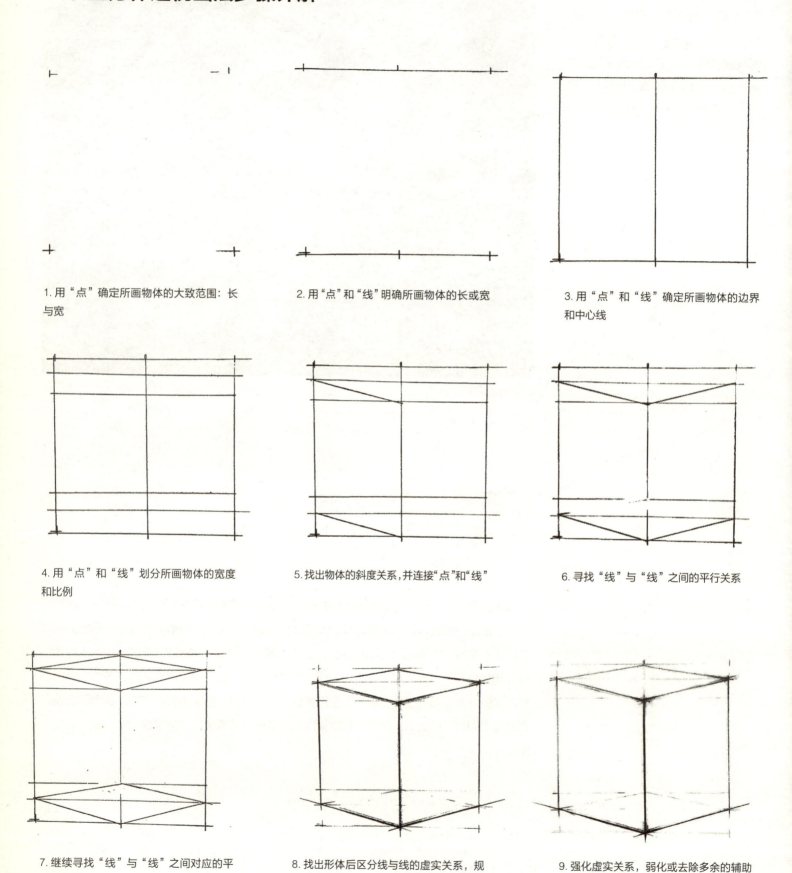

1. 用"点"确定所画物体的大致范围：长与宽

2. 用"点"和"线"明确所画物体的长或宽

3. 用"点"和"线"确定所画物体的边界和中心线

4. 用"点"和"线"划分所画物体的宽度和比例

5. 找出物体的斜度关系，并连接"点"和"线"

6. 寻找"线"与"线"之间的平行关系

7. 继续寻找"线"与"线"之间对应的平行关系

8. 找出形体后区分线与线的虚实关系，规律是近处的线实，远处的线相对虚一点

9. 强化虚实关系，弱化或去除多余的辅助线，突出物体的结构（梁智宇 绘）

二、八边形几何体透视画法步骤详解

1. 用"点"确定所画物体的大致范围：长与宽

2. 用"点"和"线"明确物体底面斜边的斜度

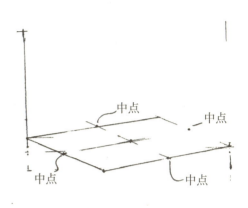

3. 用"点"和"线"明确物体底面并找出线段之间的平行关系和各线段的中心点

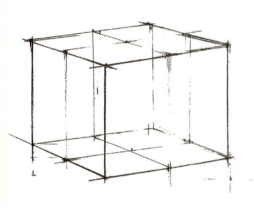

4. 进一步明确"线"和"线"之间的平行关系以及垂直关系

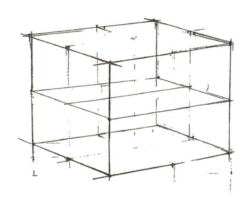

5. 找到画面左侧正方形的中点，连接"点"成"线"后作出平行于长方体底面及顶面的截面

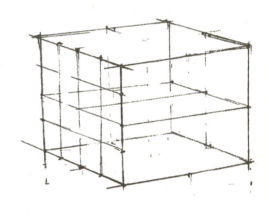

6. 找到画面左侧正方形，作出四条边的中点后，再将中点大致等分为四个端点

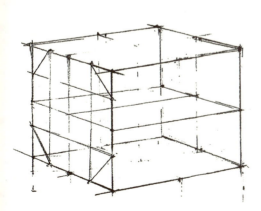

7. 依次连接中点分段后的四个端点，这时通过左侧正方形切出一个透视的八边形

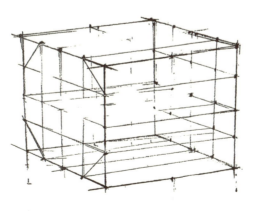

8. 以步骤5至步骤7的方法在画面右侧对应的透视矩形中找到对应各点

9. 连接对应各点各线段后画出透视的八边形体，完成时注意各线段之间的虚实关系（梁智宇 绘）

第五节　结构素描
——实物案例画法步骤详解

第四节是以几何体为案例示范结构素描的画法，下文的四个案例主要是通过"点""线""面""体"的顺序表现家居产品造型，选择家居产品造型作为实物案例的优势在于家居产品的造型各有不同但或多或少兼具简洁的直线与复杂的曲线，同时，选择家居产品进行实物案例分析对造型艺术、艺术设计等不同专业类别的学生而言更接近我们的日常生活，家居产品造型的尺寸通常不会过大，可以更便捷地进行多角度观察，真正做到立体观察。这也是选择其作为案例展示结构素描画法的优势。学生在画的过程中应该学会思考推演并进行大量练习，以此类推，使用此方法画各类含有曲线造型的物件。

一、鼠标形态推演（一）

这个案例主要是介绍如何推演形态，鼠标形态造型较为圆润但又不同于以圆柱或是球体为主的造型（如器皿）那样直观，下文步骤是对形态的具体推演。

1. 用点和线段画出鼠标的底面并作出各点的垂线

2. 以鼠标底面各点的垂线画出如图所示的平面，这个平面是以底面的中心点连接垂线而成，是物体的中心截面

第三章 结构素描

3. 在中心截面上标记出能表示中心曲线的点

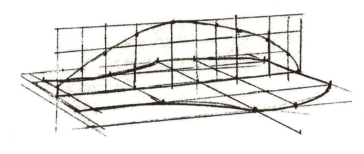

4. 连接各个点得到中心曲线

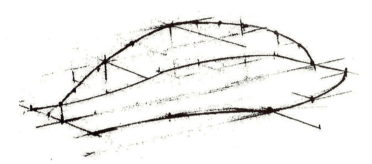

5. 去掉多余的辅助线，保留鼠标底面和中心曲线

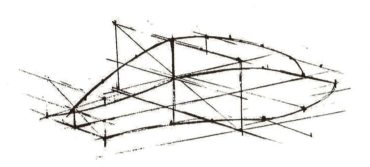

6. 通过中心曲线画出表示鼠标曲线的其他参考点

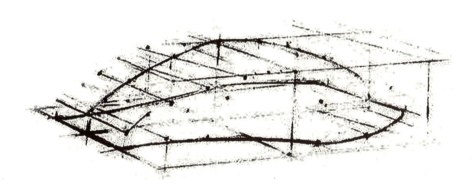

7. 进一步通过中心曲线和参考点画出鼠标造型，寻找点的过程中可以不断修正点的位置

8. 连接这些点成曲线，鼠标的基本形态完成（梁智宇 绘）

二、鼠标形态推演（二）

　　这个案例以俯视角度展示鼠标形态推演的过程，在训练时如果我们分不清楚所画的"点"对应的对称"点"是哪个，我们可以自行用字母或数字等方式去标记，以下步骤和上文的推演方法一致，即寻找"点"和"线"的位置，并借助"点"与"线"作出"面"和"体"。

1. 作出一个矩形和它的中心线作为鼠标的底面

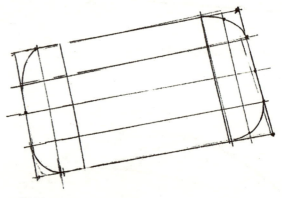

2. 分割底面并画出等比例的圆角

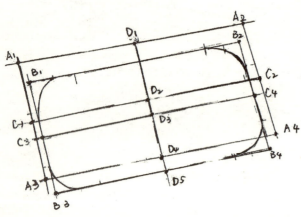

3. 去掉多余辅助线后作出平面 B（B_1，B_2，B_4，B_3）的平移平面 A（A_1，A_2，A_4，A_3），其中，线段 $C_3 C_4$ 和线段 $C_1 C_2$ 分别是平面 B 和平面 A 的中心线；D 线是平面 A 和平面 B 共有的中心线

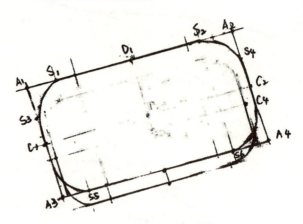

4. 作出平面 A 的圆角，平面 A 的圆角即为鼠标的顶面

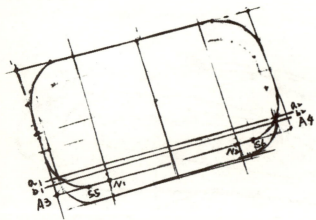

5. 去掉多余的辅助线，画出线段 $a_1 a_2$ 和 $b_1 b_2$，并作出点 N_1 与点 N_2，N_1 和 N_2 为俯视鼠标侧面曲线的两个端点

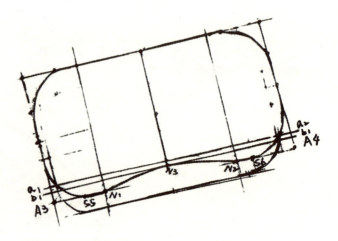

6. 通过点 N_1 与 N_2 画出曲线并交于 N_3 点，得到俯视鼠标侧面产生的曲线。步骤 5 和步骤 6 是获得曲线造型的基本方法，即建立三个或以上的点连接成曲线

第三章 结构素描

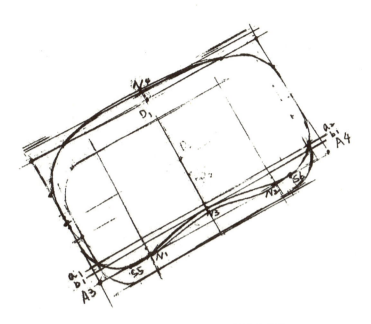

7. 以步骤 5 与步骤 6 的方法继续画出鼠标上的其他曲线及其细节（鼠标侧面曲线产生的厚度）

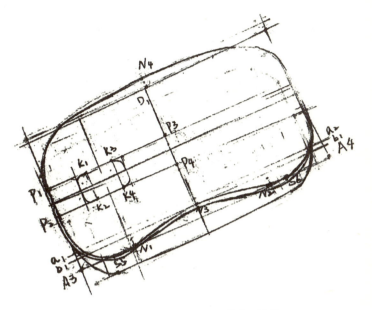

8. 进一步深入，作出 P_1，P_2，K_1，K_2，K_3，K_4 等点，这些点确立的范围即为鼠标造型上的细节

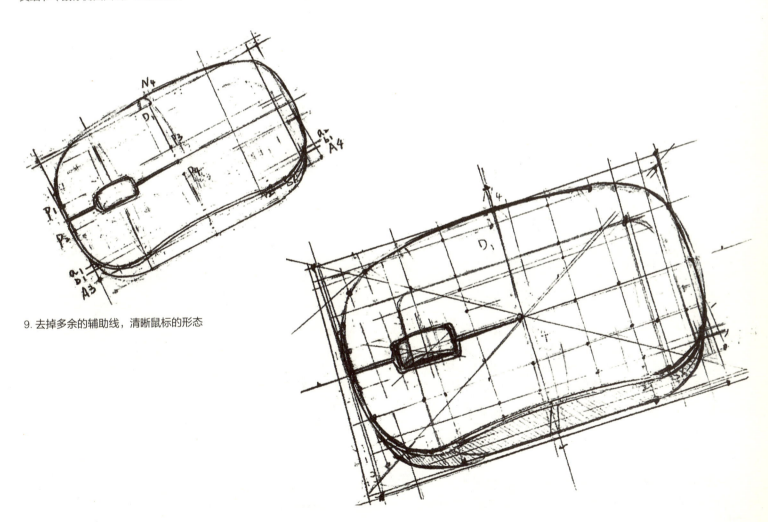

9. 去掉多余的辅助线，清晰鼠标的形态

10. 去掉多余的标记，强化画面效果（梁智宇 绘）

Structural sketch

三、耳机案例画法步骤详解

此案例为缠绕捆绑的耳机。造型中的难点在于对耳机配件（耳机线、接线头、耳机软塞等）形体组合关系的把握，画之前应该仔细观察耳机缠绕的规律和耳机入耳配件的造型，可以先画一至二幅草图勾勒耳机缠绕的基本形态，起正稿时需要记住仍然以"点"为核心去比较所见物体在画面上的相对位置，切不可随意勾勒线的造型。

1. 画出此幅画在画纸上的范围，这个阶段需要有一个较为明确的边界

2. 作出能大致确定耳机曲线的点，这些点在此时可以小范围多次进行修改至准确

3. 以点和辅助线结合的方式，明确耳机线曲线的位置和耳机的其他零部件

4. 进一步深化、明确点与点之间的位置，此时可以把点连接成曲线对比零部件和耳机线之间的关系（角度、方向、粗细、大小）

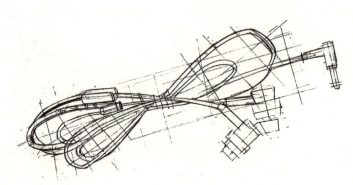

5. 完成耳机线的基本形态并与部分配件相连接进行比较（角度、方向、粗细、大小）

6. 初步完成耳机的各部分，此时仍然不要着急画的很重，下笔需要轻一些，需要反复比对位置，修改与观察角度有偏差的部分

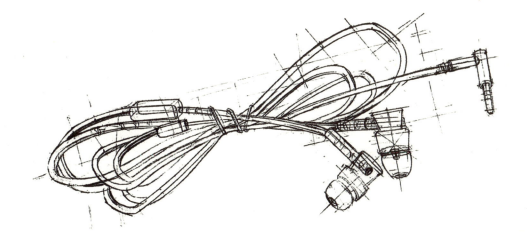

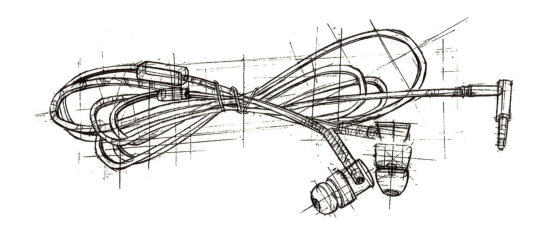

7. 基本完成，检查虚实关系和结构间的组合、透视关系

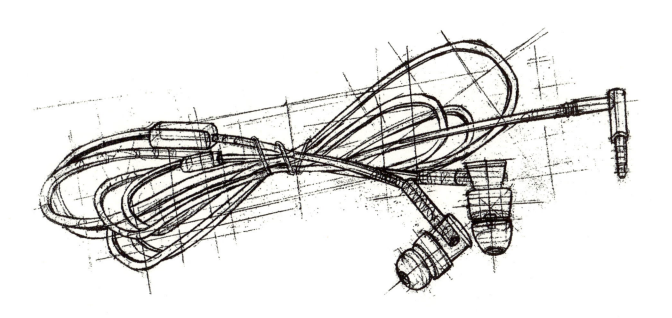

8. 加强画面表现力，完成耳机的结构素描

四、剃须刀案例画法步骤详解

剃须刀是家用产品中直线与曲线结合的典型。在画之前应该观察剃须刀大致由几个部分（圆盘剃头、剃须刀握把、按钮、接电孔）组成，这些部分如何组合，以及它们的造型特点是什么。此案例的难点在于把握直线与曲线结合的部分，这部分的造型和透视关系尤为重要。

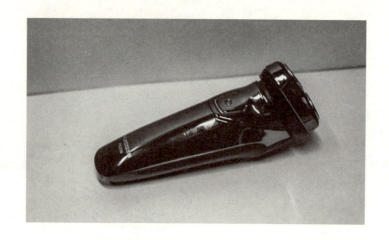

1. 大致确定出剃须刀底面的长度与宽度范围

2. 划分比例，用点和辅助线确定剃须刀倒放后底面的形状

3. 进一步划分比例，用点和辅助线确定剃须刀倒放后底面的形状，注意划分出直线和曲线相结合部分的比例，清楚的认识剃须刀手握部分的造型特点

4. 连接这些关键点成曲线，这些曲线即为剃须刀倒放后形成的底面

5. 画出与剃须刀底面所在平面平行的辅助线，这些辅助线有助于确保顶面与底面的透视关系不产生较大偏差，因此，此步骤切不可省略或跳过！另外作出剃须刀的头部，将剃须刀的头部概括成一个平面，画出它的范围以及中心线。（请注意！对剃须刀头部和底面的斜度、组合关系一定要仔细研究，随意划定斜度会影响剃须刀的造型和透视关系）

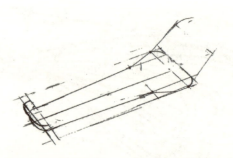

6. 通过辅助线切出与底面平行的圆角后去除多余的辅助线

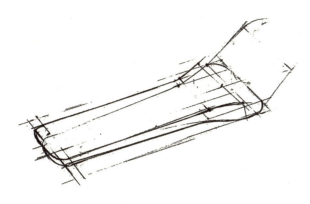

7. 明确剃须刀握把的直线部分，并通过点和线寻找它与剃须刀头部的连接部分

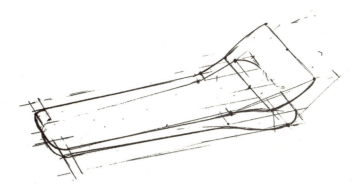

8. 再一次确定剃须刀握把和剃须刀头部的组合关系（倾斜度、长与宽）

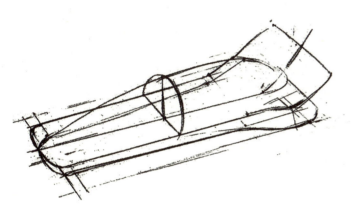

9. 作出剃须刀握把的垂线和关键点，连接成带有透视关系的半圆曲面，半圆曲面反映的是剃须刀握把中造型圆润的部分，体现着剃须刀握把的厚度

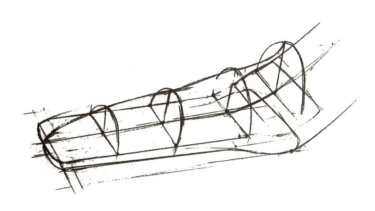

10. 建立多个半圆曲面，这些半圆曲面的顶点连成的曲线即为剃须刀握把部分的中心线

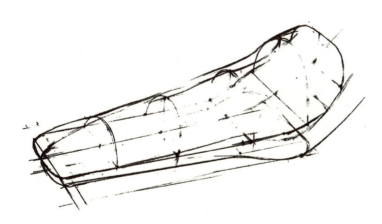

11. 淡化剃须刀的辅助线并连接剃须刀的边缘线，此时剃须刀的握把部分造型基本出现

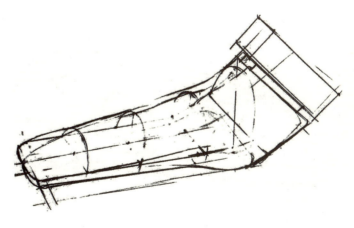

12. 在完成握把的基本造型后我们可以根据握把的尺寸、倾斜度确定剃须刀刀头的大致范围和比例，在确定这个范围时仍然需要概括成点和线组成的矩形

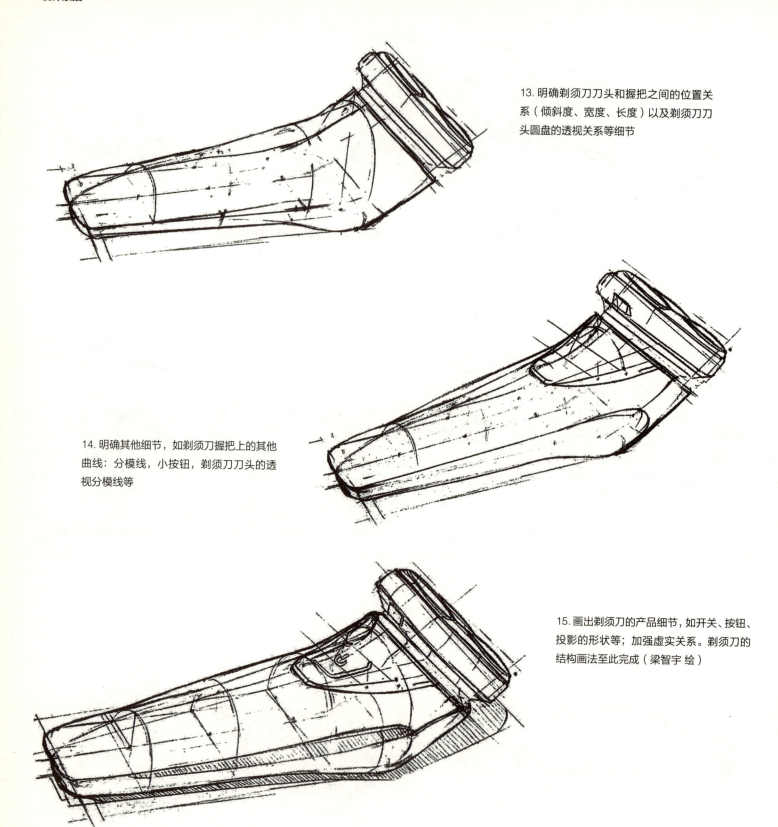

13.明确剃须刀刀头和握把之间的位置关系（倾斜度、宽度、长度）以及剃须刀刀头圆盘的透视关系等细节

14.明确其他细节，如剃须刀握把上的其他曲线：分模线，小按钮，剃须刀刀头的透视分模线等

15.画出剃须刀的产品细节，如开关、按钮、投影的形状等；加强虚实关系。剃须刀的结构画法至此完成（梁智宇 绘）

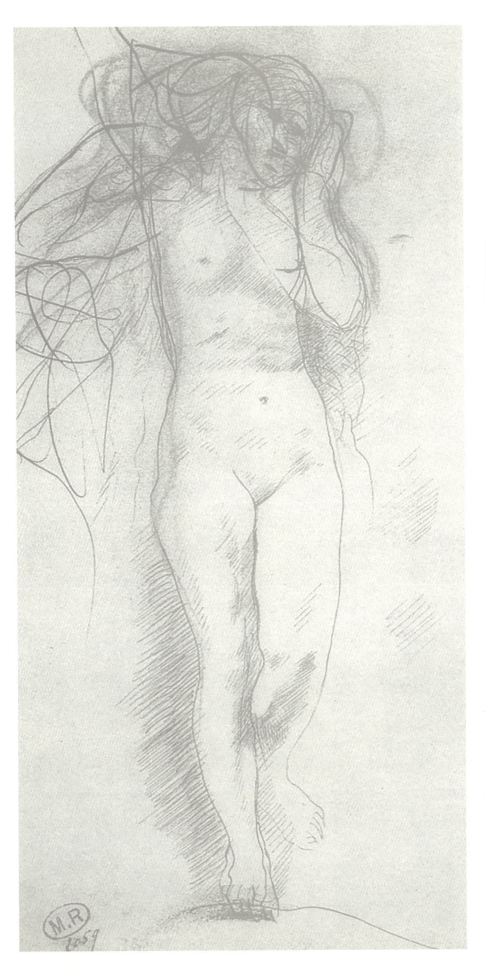

第四章
人体结构素描

名家作品欣赏

第一节 人体结构素描的意义

如何能够快速地把人物形象画得准确并且生动传神，是许多学生学习路上的一大难题。许多同学在进行人体写生创作时不知如何下手，其根本原因在于对人体结构的不理解。

在艺术创作中，无论创作对象是裸体的还是着衣的，都要求将人体内在的结构表现出来。结构的表现不应局限于外部轮廓的描绘，而应更多地体现艺术家对其内在骨架的感知和把握。对于人体骨骼、肌肉和人体比例及活动规律的认识和了解，是掌握人体画必须具备的基本知识。只有在熟悉了人体各个结构的特点之后，才能完整且有深度地完成人体素描（图4-1至图4-8）。

总结人体基本结构、分析全身比例，目的是确立同学对人体的整体观察概念，然而这个整体概念的认知是基于对人体结构的解剖学知识了解之上的。无论是在造型艺术创作还是动画人物设计中，研究人体结构可以使同学们在艺术创作中具备所需要的专业知识。人体结构学一直是进行造型艺术研究必须具备的艺术修养，因此了解人体结构是每一个希望掌握人物创作技巧的艺术工作者不可缺少的能力。

本章分为了"人体基本结构""动态人物动作要领"和"人像石膏素描"

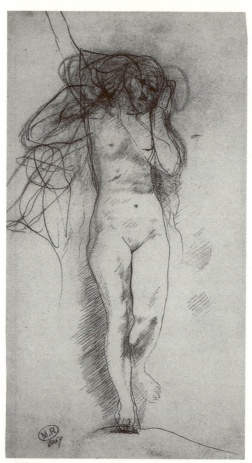

图4-1 女人体 奥古斯特·罗丹

图4-2 两个女人 奥古斯特·罗丹

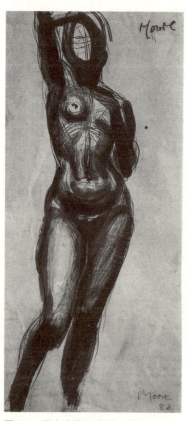

图4-3 裸女立像 亨利·摩尔

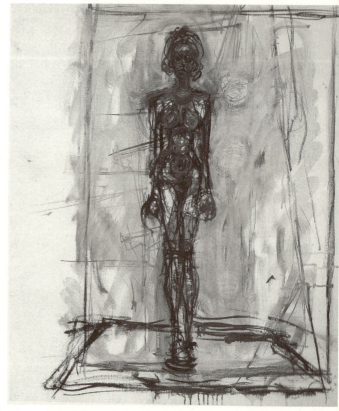

图4-4 裸女立像 阿尔贝托·贾科梅蒂

三个部分，主要提供了画人体结构时简单有效的观察方法，帮助同学们理解人物的结构与动态，对于纯艺术专业的同学和设计学专业的同学都很有必要。本章内容比较复杂，想要学好仅仅靠阅读是不够的，还要多画，多练习。

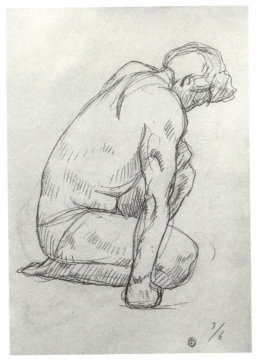

图 4-5　跪坐的女人体　王少军

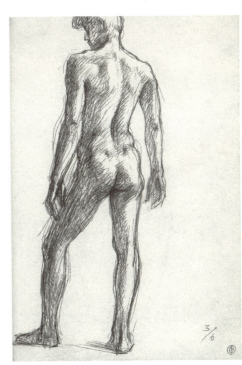

图 4-6　男人体　王少军

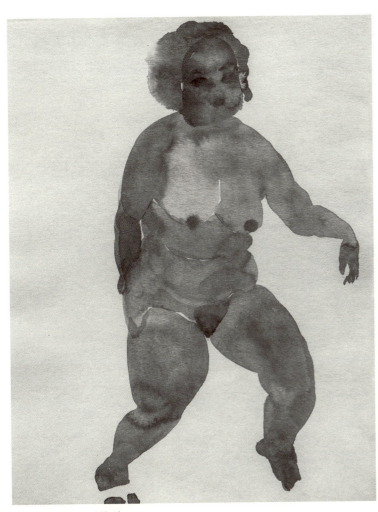

图 4-7　女人体　刘长宜

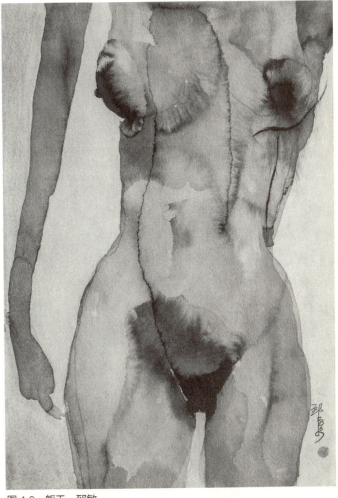

图 4-8　躯干　郅敏

第二节　人体基本结构

一、人体比例

关于人体比例，我国古代画家在画论中著有"立七、坐五、盘三半"的记载；在西方则有达·芬奇"理想比例"的法则：人体高度为七个半或八个头，宽度为两个头或两个半头。

二、树立体块意识

在观察物体时，我们的眼睛会习惯性观察物体的轮廓线，但这种观察方式仅仅是二维的，我们对人体的理解都不应该是平面的，而应该是三维立体的，观察重点应该是反映出物体的体积感，而不是物体的形状。无论是静态还是动态的，都应具有立体空间关系。观察人体时，首先要有整体意识，建立大的体块意识，把人体理解为几个不同的几何体连接在一起。要画出具有空间感的人体，不仅要注意观察人体的"外轮廓线"，更要理解人体骨骼框架的结构关系。

把复杂的人体用整体的块面来概括，是帮助学生理解人体结构的好方法。人体由头部、胸腔和骨盆三大块和四肢组成。每一个部位都有其高度、宽度和厚度。把身体的这些部位想象成积木，它们固定在脊柱上，人体发生运动时，关节带动这些体块倾斜、扭转，形成不同的动态。当我们用三大体块的意识去观察和剖析对象，并了解人体的运动规律，那么将轻而易举地画好任何运动状态下的人体动态（图4-9至图4-12）。

图4-9　男人体　曹春生

图4-10　女人体　曹春生

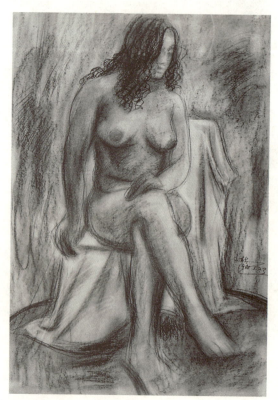
图4-11　裸女　高喆

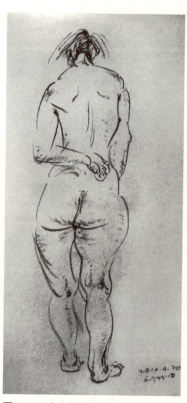
图4-12　女人体背影　刘松田

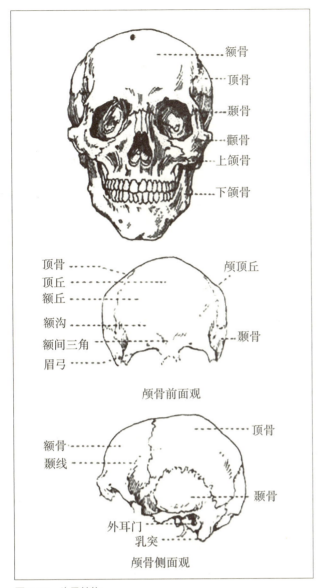

图 4-13 头骨结构

第三节 人体解剖

人的外表因种族和年龄而不同，但在生理结构上都是相同的。对人体的基本结构、全身比例和身体分析的总结，都是为了确立观察人体的总体概念。然而，这个整体概念的起源是基于人体结构的解剖学知识。人体局部结构的解剖学分析可以揭示其原因。同时，当我们对人体进行深度塑造时，无论是用线条法还是光影法，我们都需要对人体解剖学进行深入研究，否则我们就无法充分而深刻地表达出来。这是一个比较沉闷和艰苦的过程，但也是一个不可缺少的过程。

一、头部

头骨的形态和表面起伏，决定了头部的形态特征。如额丘、顶丘、颅顶丘、枕后结节是头颅造型转折的骨点。

头部分脑颅和颜面两部分，脑颅是一个整体，呈鸡蛋形，占头部体积的 2/3，面部主要包括五官，占头部的 1/3。头部的特征是通过脑颅与面颅，额、颧、颌四个体块构相互穿插构成的（图 4-13）。

二、颈部

从侧面看，颈部是一个倾斜的圆柱体，上托头部，下插在胸廓中，是连接上下的重要部分（图 4-14）。当头部前倾或者后仰的时候，颈部的曲线也随之向前或向后弯曲。从胸骨顶部和锁骨内三分之一处到乳突骨这一段是胸锁乳突肌（图中已加标注），胸锁乳突肌是颈部对称的大肌，2/3 见于颈前，两胸锁乳突肌从耳后到胸骨柄形成喉窝。

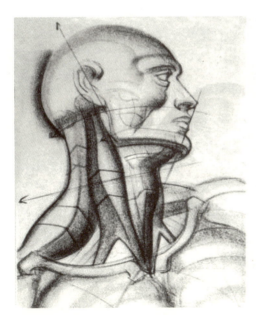

图 4-14 颈部结构

三、躯干

躯干是由胸腔腰部和盆骨组成的，胸部和盆腹部之间有易于活动的腰椎，当人体运动时，胸腔和盆骨随着腰部的扭动而发生位移，但整体的"体块"是相对不变的，且呈现出相对反向的趋势（图4-15）。

四、胸腔

主要由12对肋骨、胸骨和脊柱组成。胸廓的正面是胸骨，与第3～9节胸椎相对。整个胸骨像剑柄，上端两侧是关节窝，向下逐渐变窄，称为剑突。从正面看胸骨并非垂直，具有空间关系（图4-16）。

胸廓的形状正面看像较长的圆筒，上部窄，中部偏下处最宽；侧面看像略微左倾的"O"形。胸廓上端下端都是敞开的，肋骨中间有缝隙。

五、背部

背部有很多的凹陷和凸起，是由很多肌群相互层叠交错组合形成的，其主要的几个肌群有斜方肌、背阔肌、肩胛提肌（图4-17）。斜方肌的作用主要是伸展头部、提肩、转动肩胛骨。背阔肌的作用是可以让肩关节后伸、内收。

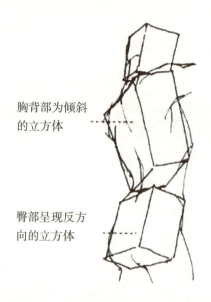

图 4-15 躯干结构

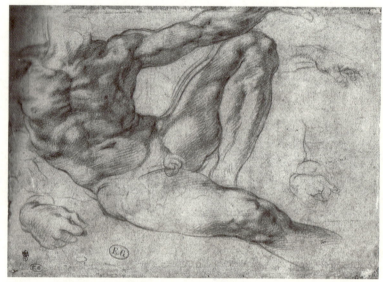

图 4-16 创造亚当 米开朗琪罗

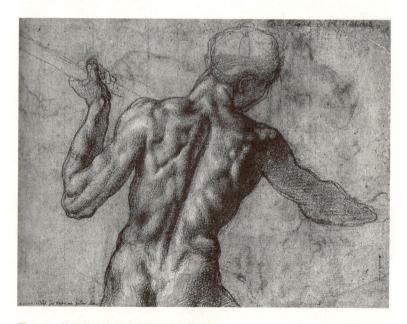

图 4-17 执矛的半身男子背像 米开朗琪罗

六、盆骨

盆骨是人体中的第二大体块，左右对称，由骶骨，髋骨和与骶骨相接的尾骨组成，常呈楔状，上窄下宽（图4-18）。在造型上男性的盆骨与女性有非常明显的差异，女性的骨盆内腔较男性的要更宽阔。

在人体保持直立时，胸腔和盆骨呈现出反向相对的关系，胸腔由肩部到腰部呈现出前倾的关系，盆骨从腰部到臀部呈现出后倾的关系。

七、上臂

大臂和小臂是人体运动的重要部位，大臂和小臂的结构可以理解成几块长方体组合穿插在一起，手臂是人体用力时的主要出力部分，肌肉群在外部结构中起到了决定性作用（图4-19、图4-20）。大臂肌肉由三角肌、肱二头肌、肱三头肌、肱肌、喙肱肌组成。小臂肌肉由外伸肌群，伸肌群，屈肌群组成。手臂上肌肉结构复杂，每块肌肉的拉与伸都影响着手臂的运动，我们并不需要对每一块肌肉死记硬背，只要掌握它们的结构特点就好。

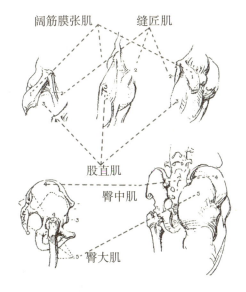

图4-18 盆骨结构图

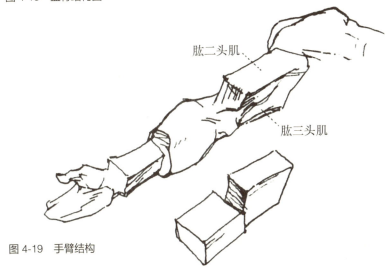

图4-19 手臂结构

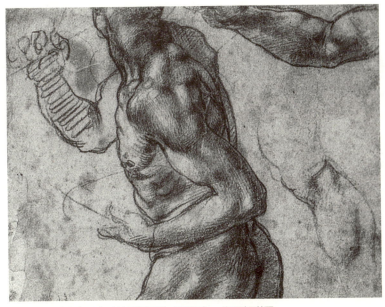

图4-20 转身向后跑动的男子习作（局部） 米开朗琪罗

八、下肢

下肢结构可以对应手臂学习，上肢和下肢都是由两节构成，大臂肱骨对应股骨，小臂尺骨对应小腿胫骨，桡骨和腓骨对应。胫骨比腓骨粗大很多，是受力骨，支撑着人体的大部分重量。

人类的双腿既符合各种运动规律，又符合相应的视觉规律。当人体保持直立时，从正面看，大腿的整体块面方向，从上方向膝盖内侧旋转倾斜；膝盖的轴线，从上方膝盖内侧向下方膝盖外侧倾斜；小腿的块面方向从膝盖外侧向踝骨内侧旋转倾斜。小腿内外两侧腓肠肌形成弧线绷起，相比之下外弧线比内弧线要平缓，腿部的肌肉十分有弹性（图4-21、图4-22）。

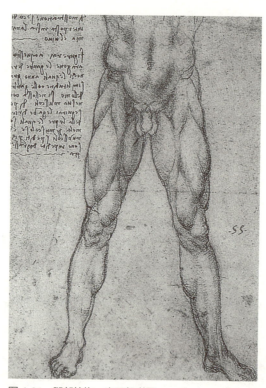 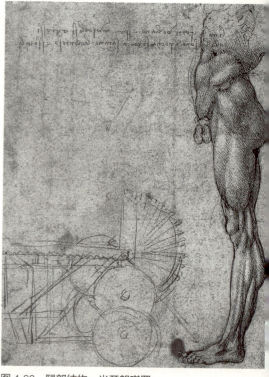

图 4-21 腿部结构 米开朗琪罗　　图 4-22 腿部结构 米开朗琪罗

九、手部

手部结构主要由腕、掌、指三个部分构成。腕骨构成整个手腕的结构，是连接手掌和前臂的关键转折部位，手指与手掌相连处有五块骨头，被称为掌骨。手掌具有整体的厚度，与各手指之间有着规律的比例，从正面看：手掌占整个手部长度的2/5，有点像正方形；四个手指占了2/5左右（图4-23）。

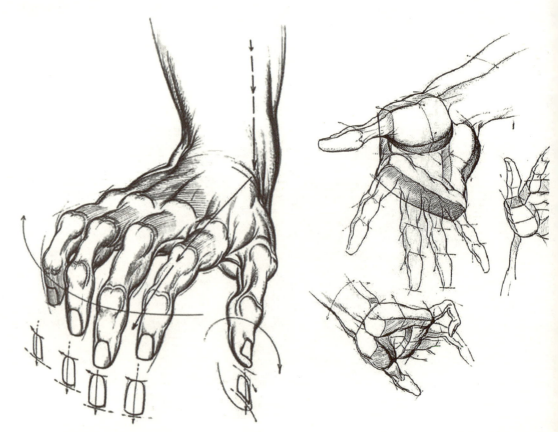

图 4-23 手部结构 伯恩·霍加斯

十、脚部

脚主要由跗、跖、趾三部分构成。脚的形状可以被理解为楔形，具有前大后小、前低后高的特征。

脚的结构有两个基本特征，首先，脚有两个拱形，一个是从前到后拱起，另一个是从左到右拱起；其次，从前往后看，脚的前部宽，后跟窄。从内往外看，脚的内外侧与地面的关系也不相同，内侧鼓起高于地面，外侧低，由内而外形成拱形倾斜（图4-24）。

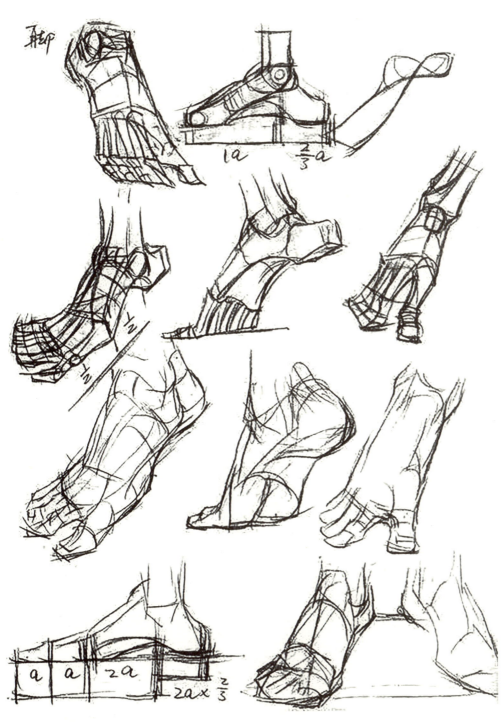

图 4-24　脚部结构　伯恩·霍加斯

第四节　动态人物结构与透视

一、人体运动规律

许多同学在面对动态大一些的动作时常常不知道如何处理，画出来的人总是在体积上这里多一块那里少一块，或者在视觉上不协调，其实人体运动是有规律的，当我们理解了这些规律时，就可以运用到艺术创作中，做出我们理想中的作品（图4-25、图4-26）。

人体运动时主要通过腰部、颈部和肩关节、髋关节这些节点关节的扭动来带动全身，而头部、胸腔和盆骨这几大块的体积是不会变动的，这些体块随着这些关节节点的移动而移动，从而形成各种动态。人体做出的各种动作都是基于肌肉作用于骨骼而产生的，由于骨头不会变化，骨与骨的衔接形成关节，类似机器的衔接扭转部分，因此人体各部位的运动也是有范围的，所以绘画时一旦超出了这个范围，就会引起视觉上的不舒服。

1. 重心

身体以重心为中点，身体的各部分相互平衡。重心是身体力量的集中点，是人体重量中心垂直指向地面的起点。通常情况下，重心约在脐孔稍下，也就是大约在盆骨之间的位置。

2. 重心线

重心线是由重心到地面的垂直线，是分析人体运动状态的重要辅助线。支撑面指的是人体站立时两脚之间的区域，如果重心落在支撑面之外，人体很容易失去平衡。

3. 重心位置的变化与平衡

人体的重心不是固定不变的，随着人体运动，重心也随之发生位移。当人体处在运动状态时，重心可能会移体外，此时身体很难保持平衡，因此当人体某一部位发生运动时，相应的部位就会出现对称运动，例如当上半身向后仰，下半身会相应的前倾，若是没有补偿动作，很容易重心失衡、人体跌倒（图4-27至图4-30）。

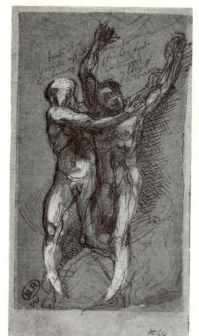

图 4-25　但丁与维吉尔　奥古斯特·罗丹　　图 4-26　拥抱　奥古斯特·罗丹

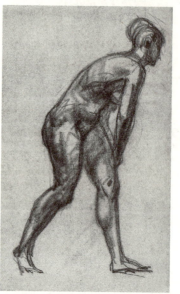
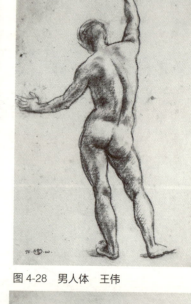

图 4-27　女人体　曹春生　　图 4-28　男人体　王伟

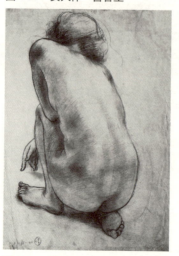
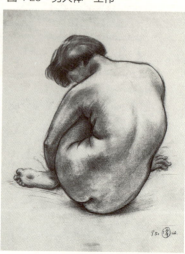

图 4-29　跪坐的女人体　王伟　　图 4-30　背　王伟

二、透视

透视也是学生学习人体绘画过程中难以掌握的一部分，但只要理解透视规律并多多练习，画好透视关系并不是不可能的。正确运用透视规律可以达到塑造应有的深度感，使图面的空间中的人体"站立"起来。研究人体透视，要合理地概括出人体形态的几何体特征，这样的概括便于迅速分析与恰当理解在空间形成的人体透视关系（图4-31）。想要理解透视的变化还需要研究与理解分析人体运动轨迹线的透视变化，还有运动状态下的整体与局部关系。人体造型绘画的难点也在于此，怎样在一定透视关系影响下，正确表达透视变化了的人体动态的结构与动作关系，和结构与结构之间的穿插与连接关系。

在绘画时，首先应该确定绘画的视平线高度，以明确整体的视角关系，其次，透视与人体的动态有很大关系。整个人的每个部分都处于透视关系中，一定的透视关系包含着运动中的整个人体与局部。

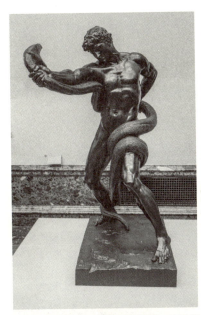

图4-31　男人体　史钟颖

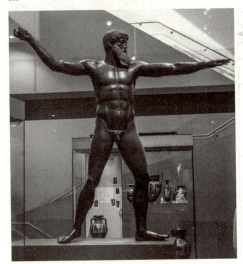

图4-32　英国19世纪雕塑速写　史钟颖

第五节　人像石膏素描

人体素描学习是一个基础又困难的过程，不是一蹴而就的，需要长期的积累和练习（图4-32，图4-33）。人练习石膏像写生，是一个帮助学生更好地理解人体的好方法，既可以增强学生的绘画基本能

图4-33　古希腊海神雕塑速写　史钟颖

力，也可以使学生在开始真人写生之前更清楚地认识人物的内在结构关系。

　　相对于人体写生，石膏像练习对初学者有几点好处。首先，石膏像没有颜色，利于学生直接观察形体，可以有针对性地锻炼造形能力。第二，石膏像原型大多为雕塑史上精典雕塑，如掷铁饼者、断臂的维纳斯、米开朗琪罗的大卫、垂死的奴隶、罗丹的青铜时代等，这些雕塑都是艺术史上的精华，是艺术家们通过长期观察，实践，以及自己对形体的理解之后进行的创作，已经对人体的结构、肌肉的走势进行了概括和总结，更加利于学生学习和理解。第三，在人体写生时，模特难免会感到疲惫而难以保持动作的前后一致性，动作、肌肉、动态和重心都会略微改变，这对基础还不牢固的同学来说是一个麻烦。而石膏人体写生可以让同学们对于人体的理解更深刻，打下更坚实的基础来写生和创作。

　　画好素描要有一个科学的观察方法，首先我们要知道素描是在画什么。素描不是盲目绘画眼睛能看到的地方，在绘画时，首先应该建立一个整体的观察方式，从物体大的轮廓开始，以此为框架，不断完善里面的细节，最后再回到整个画面看是否和谐，这就是整体—局部—整体的观察方式。这个观察方法要贯穿绘画的始终。

　　在日常生活中，各种几何形状以不同的形式组合，所有复杂的形状都可以通过基本的立方体、球体、圆柱体、圆锥等来概括。而人体结构虽然十分复杂，依然可以用这些简单的几何形状来概括。素描大师德加曾说："素描画的不是形体，而是对形体的观察。"在平常绘画练习时，我们应该注重培养我们自己的观察能力，多掌握了解科学的观察方式和正确的作画思路（图 4-34 至图 4-37）。

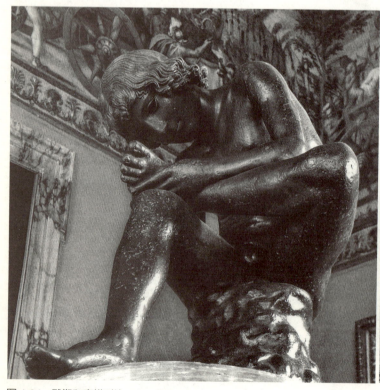 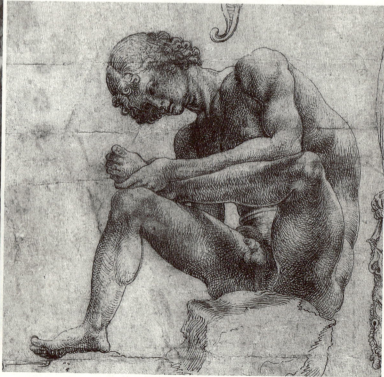

图 4-34　雕塑和素描对比　Jan Gossart

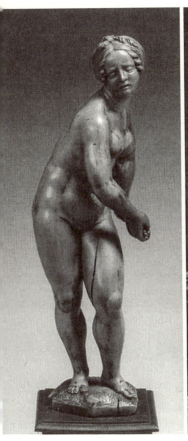 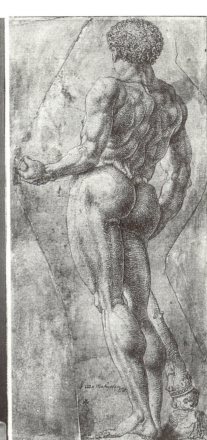

图 4-35　女人体　Jan Gossart　　　　　　　　　图 4-36　雕塑写生　Jan Gossart

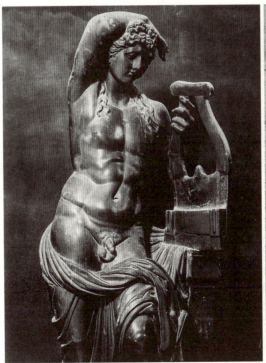 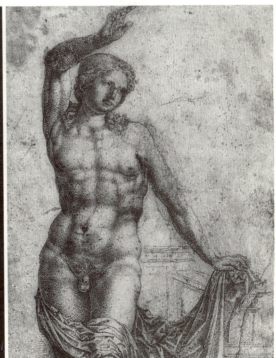

图 4-37　男人体　Jan Gossart

其次,我们必须培养造型能力。在绘画时,我们应时刻记住我们画的是形体,而不是表面,在此过程中,我们始强调穿结构关系的重要性。素描关系不仅仅是一个大关系,而是一系列关系的概括和归纳,例如形体、结构、体积、明暗和虚实。这些是深入的基础和前提,但它始终是围绕形体而来的,形体决定了它的素描关系(图4-38)。

最后一步是深入刻画。对于结构素描来说,明暗关系是不重要的,重要的是把形体的结构细节表达清楚,这是一个非常严谨的过程。有时我们进行长期作业的训练,目的是让学生有充分的时间去理解剖析素描的本质,归根结底,就是要回归素描的本质——用"体"的意识去观察、去理解。

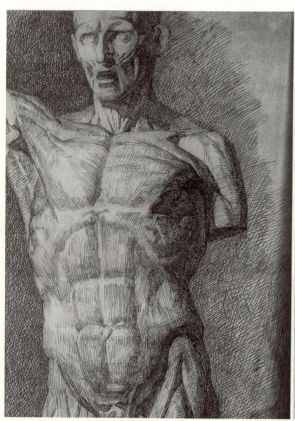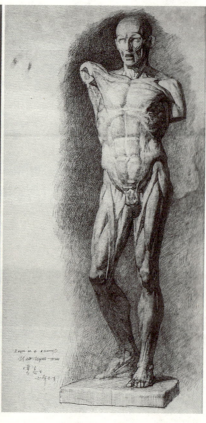

图4-38 石膏像写生 曹春生

思考与练习

1. 学会看体积而不是轮廓线的观察方法,熟记基本人体结构。
2. 了解人体运动规律和透视绘画规律,临摹自己喜欢的大师作品。
3. 石膏像写生练习。

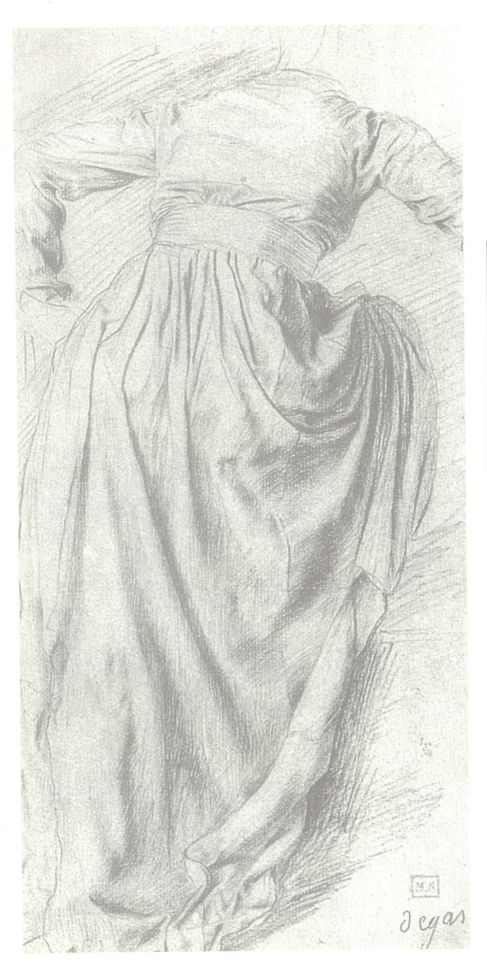

第五章
衣纹表现

优秀作品欣赏

第一节　概论

随着人类社会的不断发展和演变，人们的审美水平逐渐提高，服装对于人类提高生活品质的意义也越来越大，艺术作品中服饰的存在俨然已不属于附属的性质。因此我们可以认为，当人类创造的第一件带有服饰衣纹的艺术作品问世以后，关于衣纹艺术表现的学问就不断地延伸、发展起来。

纵观人物衣饰在世界艺术作品中的发展历程，有几个典型时期的作品值得我们学习和借鉴。在古埃及的作品中，人们对衣纹进行了富有概括力的处理，其陵墓装饰壁画中的衣纹形式更注重的是烘托人物躯体的神圣与庄严，同时运用衣纹线条的表现力创造出富有装饰趣味的艺术形式。在其有限的服饰形象中，它采用了细密的纹线、紧贴躯体的衣纹处理方式来烘托人物形象（图5-1至图5-3）。

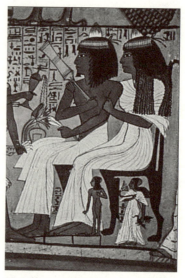

图5-1　古埃及壁画一

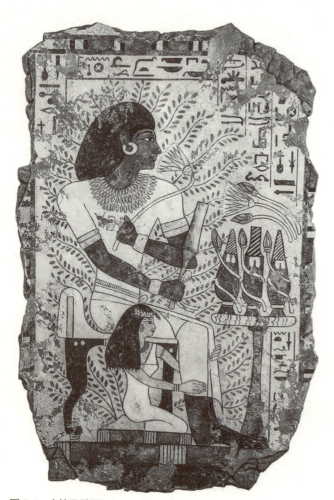

图5-2　古埃及壁画二

图5-3　古埃及壁画三

古风时期到希腊时期的作品是人类绘画史上的一个高峰,通过许多瓶画作品我们可以看出衣纹的写实技巧达到了前所未有的高度,我们可以将其自然和谐的衣纹表现技巧借鉴到有关人像与衣纹塑造当中(图5-4,图5-5)。

中世纪欧洲绘画艺术深受宗教禁欲思想的影响,主要表现为题材集中在基督教人物绘画上,基本特征是人物表情肃穆,动作程式化,产生了大量紧绷、垂直的衣纹样式。如图5-6和图5-7所示两幅教堂壁画,画家通过柱形的人物、并行垂直的衣纹使作品与宗教建筑相融合,使宗教精神的内涵得到形式化的渲染。

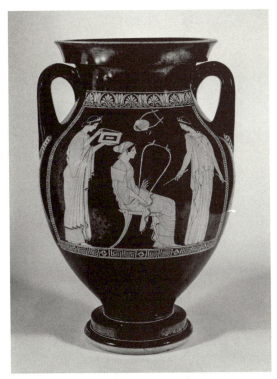

图5-4 红色双耳瓶中的音乐家、画家

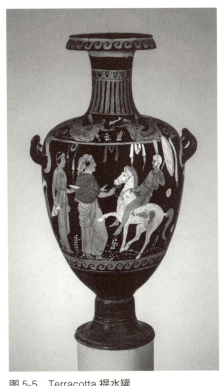

图5-5 Terracotta 提水罐

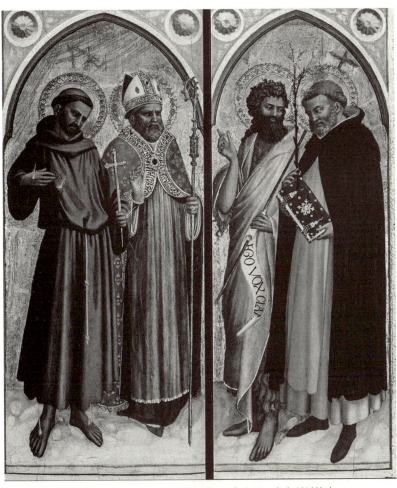

图5-6 圣弗朗西斯科和一位主教,施洗约翰和圣多米尼 安吉利科修士

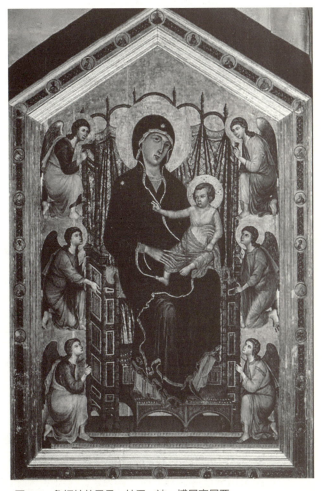

图5-7 鲁切拉的圣母 杜乔·迪·博尼塞尼亚

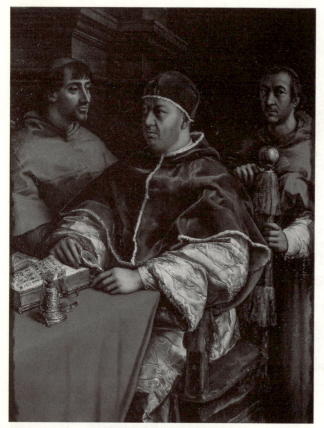

图 5-8　教皇利奥十世与两位红衣主教　拉斐尔

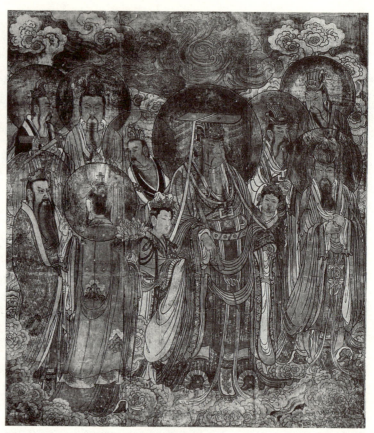

图 5-9　永乐宫三清殿《朝元图》（局部）

人类的艺术发展和演变无不受到社会思想变革的影响，正如人文主义思想的光辉照耀在欧洲大地上，伟大的文艺复兴运动启蒙了艺术家对人性的高度认识。如图5-8我们可以感受到艺术家对人物精神状态和衣纹服饰的刻画都进行了写实回归。

在东方，古代印度宗教雕塑艺术曾对我国雕塑及绘画艺术产生过深远影响。如图5-9的永乐宫壁画，可以看出作画者对服装样式的严格遵循，同时又显示出对衣纹自然、生动表现的高超技巧。这种充满韵律、飘逸的衣纹处理方式，烘托出人物超凡的精神气质。

第二节　衣纹的形成规律

15世纪末，意大利文艺复兴进入到了鼎盛时期。这一时期的画家将大部分的注意力都放在人像描绘上，这里所说的人像仅指人体或不着衣的人体。通过绘制裸体人像，画家对透视和解剖学进行了更深入的研究，并全面掌握了线条、明暗造型的规律和表现手段。画裸体模特的能力被认为是培养所有其他美术技巧的基础，但是值得注意的是，刻画着衣人体的美术作品实际上远比表现裸体人体的作品更常见。画家们常常通过揭示褶皱和衣饰的奥秘，来说明着衣人体的分解和动态同样是人物画的一个不可缺少的组成部分。

褶皱和衣物不是独立存在的，穿在人体上的衣物的褶皱分类，应该被看作是人体动作的连贯反应。本节重点讲述三种常见褶皱。

一、拉伸褶皱

身体各部位作用于衣服的直接伸拉力是大量褶皱形成的原因，身体各部位从衣褶的起始点向外伸展时，这种伸或拉的动作便产生直接拉伸褶皱。这些褶皱沿着作用力辐射，同时，它们属于最常见的褶皱形式。如图 5-10 所示，这是个用力开门的人，注意褶皱起始点、腋窝、中胯和唯一的衣扣，这个衣扣对于躯干的辐射褶皱很重要。源于腋窝的向外的推力，在袖筒和下面的衣服上表现为长螺旋状延长曲线。注意始于中胯褶子起始点的两组褶皱，长箭头勾画出影响此人左侧裤管上褶皱的力的走向，短箭头勾画出右侧裤管上褶皱的力的走向。

图 5-10　向门猛冲去的人（选自《动态素描·着衣人体》，伯恩·霍加思　著）

二、弯曲褶皱

当手臂和腿在肘部和膝部弯曲的时候，会出现弯曲的褶皱，并且形成向后和向前的短褶皱。这些双向弯曲褶皱都在给臂和腿所产生的动作以形象的展示。在此归纳了适用于弯曲褶皱的三个基本原则：一是在肘或膝盖弯曲处，衣服变紧，透过衣料可看见突出的肘或膝盖骨；二是肘或膝盖屈曲部位出现挤压褶皱；三是每一个小弯曲形式体系都有向外和向内的结构，中点是肘或膝盖。其结果形成两种结构的尖角——一个拉伸，一个朝相反的方向。褶皱总是随形体的动作而变。

以上两幅图为达·芬奇的衣褶习作。达·芬奇用精湛的素描技法和精准的透视，向我们展示了肘部

图 5-11　弯曲褶皱　临摹

图 5-12　弯曲褶皱　临摹

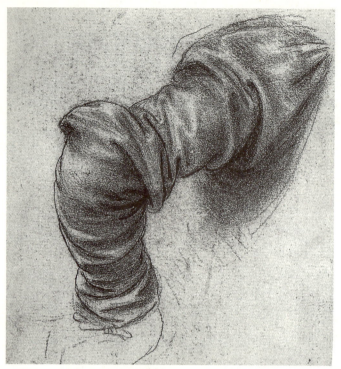

图 5-13 《最后的晚餐》中圣彼得的衣纹练习　达·芬奇

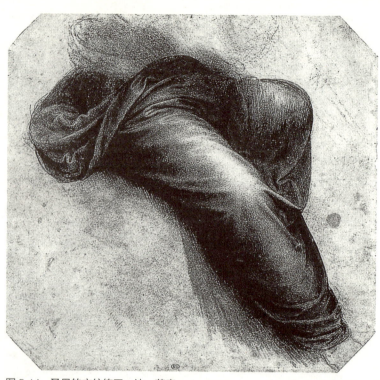

图 5-14 圣母的衣纹练习　达·芬奇

和膝盖弯曲时褶皱的变化。当手臂向斜后方伸出时便会出现辐射褶皱。弯曲褶皱从肘往下环形移动，然后向内转至手腕，这一系列连贯的弯曲褶皱暗示了小臂的圆柱体形态（图 5-13）。腿的弯曲使一个逆向推力作用于膝盖后面的区域，产生伸展至小腿后面裸关节裤脚处的褶皱，这里两条褶皱在有力伸出的那条弯曲的膝盖之后缓缓向下伸展（图 5-14）。

三、交叉褶皱

在我们所研究的褶皱结构中，最难理解和最复杂的褶皱之一是交叉褶皱。现在将你的两个手掌打开交合在一起，将手指交织成鸽尾状，这时所形成的形状就是交叉褶皱结构的基本模式。

交叉褶皱常见于人体活动部位上的宽松或无约束的衣料。产生交

图 5-15 交叉褶皱　临摹

图 5-16 交叉褶皱　临摹

叉褶皱的应力来自两个相反方向伸展对立的拉力。如图 5-15 所示，一条裤腿上的应力，它们来自大腿两侧的拉力，也就是说一条腿两侧的轮廓线相互作用并产生交替向内的应力，从而形成典型的交叉褶皱。

交叉褶皱构成的关键是在两个应力点不断扩展的结构相互移近直至可能发生碰撞时，褶皱结构的主要边缘则为避免直接碰撞而完全改变方向，从而避开可能的交会点，产生交叉褶皱特有的"Z"字形结构。

产生交叉褶皱最常见的一个方向是其向外的拉力（像拉开手风琴的动作）。图 5-16 这个穿裙裤的女子抬起腿是为了表现一个用力向上伸出的动作，这个动作使主要应力出现在裤裆处褶子的起始点位置，它产生向外和向左运动的力线。此力在裤子的下部区域最大，直至裤子在大腿区域变宽松之前。源自左边大腿外侧的次要力产生向内横切的褶皱，更多的褶皱从外侧向内和向下扩展，但向下扩展至腿部内侧的长褶皱也产生另一较弱的阻力。这两种褶皱交错、弯曲，直至紧身腰带处被稀疏的环状褶皱取代。

四、动漫中的衣褶处理

图 5-17 这幅穿着和服的动漫人物主要体现了弯曲褶皱。弯曲褶皱仅在展开的身体部位和肘与膝盖弯曲时形成，并产生短的双向伸拉褶皱。如图弯曲膝盖的辐射褶皱出现于手臂弯曲的肘部，肘（膝盖）是一个中心应力点，它使宽松的衣料形成一系列辐射状的褶皱，向外和向下飘动。一个有趣的辐射褶皱体系出现于人物的腰束。腋窝处产生各个方向的褶皱，褶皱从胸部向上弯曲。双向弯曲褶皱的一个重要形式是辐射状褶皱，这种褶皱仅见于伸拉力作用于缩短的正面弯曲时，如例图中弯曲的膝盖径直向观察者突出。右膝上的椭圆表示释放出辐射褶皱压力结构的拉力区域。

图 5-18 是一位漫画爱好者的自画像。作者坐在椅子上使大腿与小腿形成接近 90 度的直角，在膝盖弯曲处形成了挤压褶皱，膝盖的锚点向外辐射若干褶子，由于受力程度不同，褶子的大小也不同，进而生动地凸显了膝盖骨的骨骼形状。作者上半身的手臂呈自然弯曲状，这时大臂内侧的拉力和外侧的拉力对立拉伸，在两组力不断移动相互接近的时候为了避免碰撞，就会产生"Z"字形交叉结构的褶子。

图 5-17　魏梦婕作品

图 5-18　李亚旭作品

第三节 白描衣纹

　　线条的运用是所有古文明的共性，书画同源也并非中国古文明所独有。中国上古时代绘画与古埃及和希腊的古风时期的绘画有着同样朴素的体验，它们都包含着肉眼看到的及肉眼无法看到的自然神秘力量，画面表现的是自然景观及自然神秘力量的幻想。线是无形进入有形最基本的手法，也是有形与无形的分界线。中国画的造型是以线为主，中国画的线最典型表现形式就是白描画，线的形象是二维的，画面上有大面积的空白，只能通过书写（画）的轨迹才能得以传达。这种通情、通理、通象的表达就要求读者要有丰富的想象力去玩味、把赏（图5-19）。白描画具有流畅性，讲究线条的力度、弹性、弧度和张力，贡布里希把它理解为一种弧线的审美，他认为："中国艺术家不像埃及人那么喜欢有生硬的棱角的形状，而是比较喜欢弯曲的弧线。要画飞跃的马时，似乎是画许多圆形的组合。我们可以看到中国雕刻也是这样，都好像是在回环旋转，却又不失坚固和稳定的感觉。"

　　笔线构成中国不朽的书法艺术，也描绘出了独特的中国画。北朝画家曹仲达擅画人物，所画人物以稠密的细线表现衣服褶纹贴身，"其体稠叠，而衣服紧窄"，似出水之态用笔细而下垂，成圆弧状，讲求线之间的疏密排列变化，人称曹衣出水。相传曹仲达受到当时传入的印度佛教美术风格的影响而创造出的独特线描。他擅长把丝绸、布匹轻软的质感表现得淋漓尽致，使人物的肢体动态透过衣服的遮掩，依然能够展示出来。

　　东晋顾恺之的人物画笔迹紧劲连绵，如春蚕吐丝，又如春云浮空，流水行地，通称为

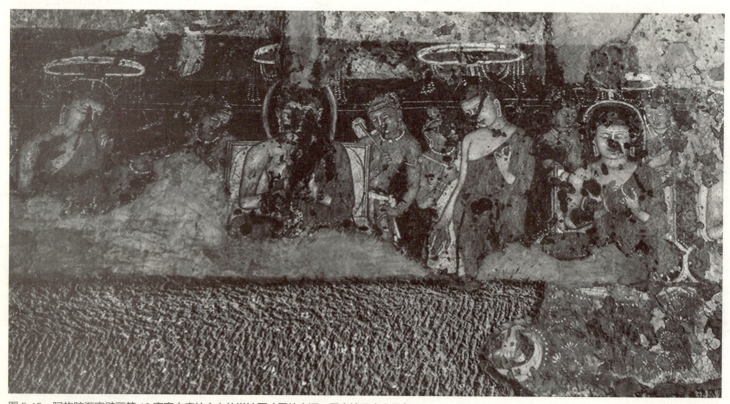

图5-19 阿旃陀石窟壁画第10窟窟内廊柱之上的说法图（图片来源：国家地理中文网）

高古游丝描。顾恺之继承了老师卫协道释人物画的真传，白描细如蛛网，线条简洁有力，冠绝当代。顾恺之将此发扬光大，在此基础上特别强调神韵，提出了"迁想妙得""以形写神"等思想。唐代著名书学理论家张怀瓘在《画断》中评论顾恺之人物画："象人之美，张得其肉，陆得其骨，顾得其神。神妙无方，以顾为最。"（图5-20）

唐代画家张萱善画人物画，他的人物画线条工细劲健，色彩富丽匀净。在服装衣纹的技法上具有整体概括、局部写实的精细处理，从搭在肩上的披肩到层叠布角的压缩有序处理，生动地还原了唐代仕女在日常生活中所展现的不同的仪容与性格。人物形象逼真，刻画惟肖流畅，设色艳而不俗（图5-21）。

图5-20 《列女仁智图》局部 宋摹本

第四节 衣纹的艺术形式表达

前面的章节中我们大量讲解了衣纹在运动（或静止）的人体上形成不同的褶皱规律，通过分析人体结构与衣纹的关系，使我们对衣纹的形成原因及表现形态有了科学正确的认识。同时衣纹还可以调整构图，使画面富于动感又不失平衡。不同形态的衣纹修饰可以加强表达所画对象的艺术形式感，比如，中国传统画强调衣纹的垂直、纤细、流畅的艺术美感，西方绘画则大多强调衣纹的写实性。不同的衣纹表现反映出不同的作品主题，烘托核心情感，使作者想要表达的思想得到进一步升华。

例如敦煌飞天壁画从艺术形象上说，是印度文化、西域文化、中原文化共同孕育成的。它是印度佛教天人和中国道教羽人、西域飞天和中原飞天长期交流融合为具有中国文化特色的飞天。敦煌飞天主要凭借飘逸的衣裙、飞舞的彩带而凌空翱翔，充分体现了通过衣纹的处理来进行艺术表达的手法。

让我们详细地分析一幅具有北魏风格的飞天壁画，第254窟北壁的《尸毗王本生》中的《割肉贸鸽》。如图5-22所示，画面上半部分那些剧烈运动的形态：眷属激动举起的双手，追逐而下的鹰和鸽子，赞叹和哀伤的天人们自天空急速飞下时翻飞的衣裙，而尸毗王的头冠衣饰也如在风中剧烈地摇摆，这些衣纹动态构成了画面的运动之势。虽然飞天的肉体与飘带已变色，但衣裙飘带的晕染和线条十分清晰，飞天的姿势动态有力，姿势自如优美，增添了天人们艺术形态的生动性。

当古老的壁画遇到现代科技，那隐在历史深处的图像匠心

图5-21 《捣练图》局部 摹本

与秘密便让我们得以认知。在我们使用紫外线观测割肉贸鸽时，发现已经褪色的部分被紫外光所激发而变得清晰可见，那繁密而波动的衣褶与尸毗王波动的裙裾相连接，形成了一个富于动态、倒三角形的动势。如图3-6所示，尸毗王的胸前绘有一亮一暗两条饰带，而洞窟内其他壁画上的人物往往只有一条。我们可以想象当年的画师在绘制的时候或许按照常规画了这条倾斜的饰带，但这样显得人物的坐姿不够坚定，于是他用强调垂直感的线条绘制了另一条饰带，也构建了内在的抽象意味。尸毗王坐姿身体倾斜，但垂直的饰带却形成了他的挺拔与坚定，与腿的水平线相呼应。从这两处细节可以看出衣纹对画面动势及构图的营造，它在其中所起的作用与构图法则同等重要。

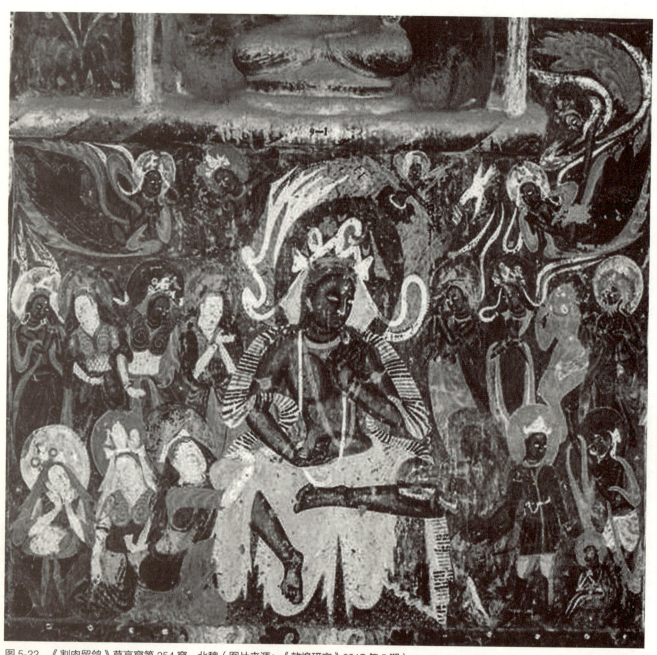

图 5-22　《割肉贸鸽》莫高窟第 254 窟　北魏（图片来源：《敦煌研究》2017 年 5 期）

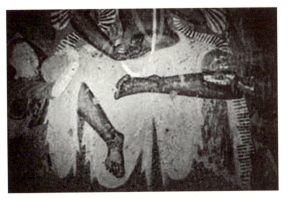 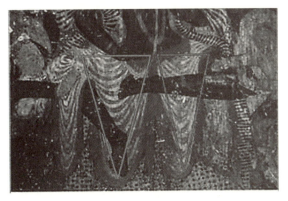

图 5-23　尸毗王的裙裾对比自然光（左图）和紫外光（右图）

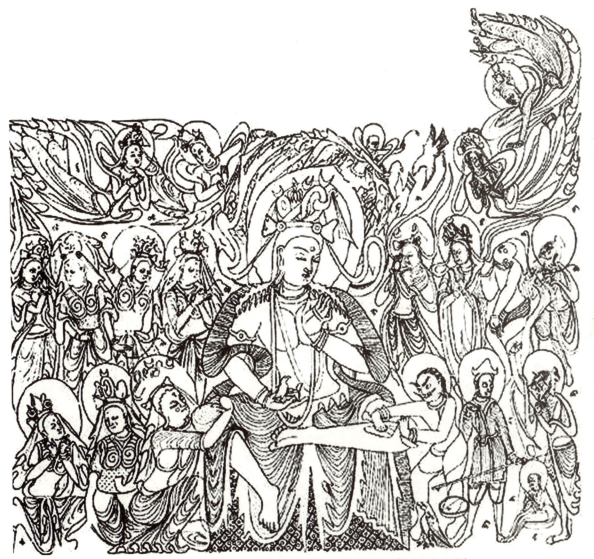

图 5-24　《割肉贸鸽》（线描图）莫高窟第 254 窟　北魏（图片来源：《敦煌研究》2017 年 5 期）

第五节　优秀作品赏析

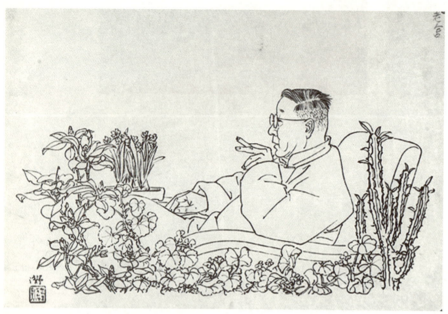

图 5-25　《画文艺人物（老舍）》　叶浅予

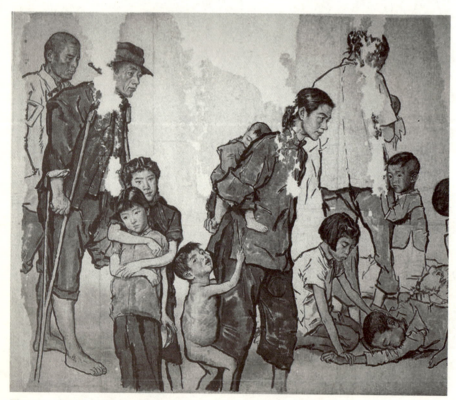

图 5-26　流民图（局部）　蒋兆和

图 5-27　人物图　陈洪绶

第五章 衣纹表现

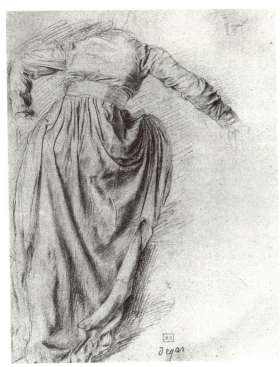

图 5-28 妇女背面 德加

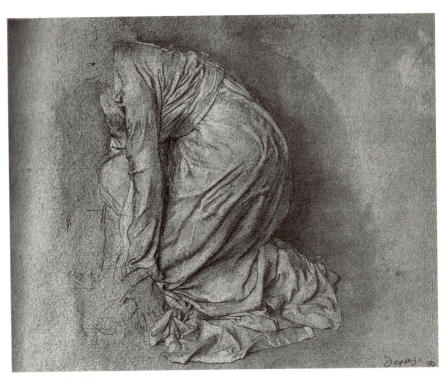

图 5-29 德加作品

图 5-30 张弓作品

图 5-31 梁刚作品

Structural sketch 69

图 5-32　睡着的老人　陈子丰

思考与练习

在"衣纹表现"课程结束之后,要求学生利用课余时间完成如下作业练习:

1. 以"树叶""雨""海浪"为主题,创作三件具有较强设计感的衣纹作品练习。
2. 撰写一篇有关衣纹认识的心得体会。

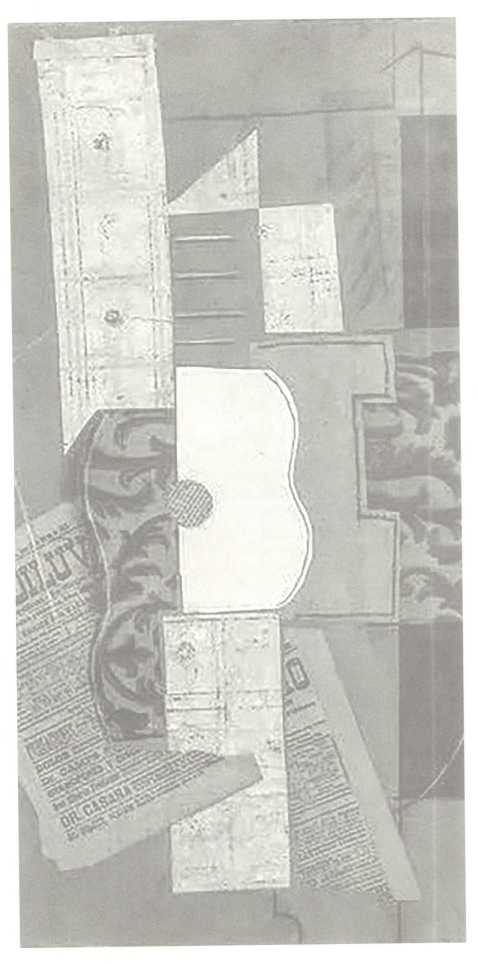

第六章
综合材料

名家作品赏析

学生作品赏析

第一节 概况

一、什么是综合材料

所有的东西都是由材料构成的，艺术作品也不例外，材料本身所具备的特征在艺术作品中起到了非常重要的作用。材料是绘画能够得以存在的基础，无论是纸张作为承托的载体，还是画笔作为绘画的工具，都是艺术创作的材料。

不同的材料形成了不同的的绘画种类，传统绘画如水墨画、油画、版画、水彩画、色粉画等，都是以不同的使用材料来命名和区分，特定的材料构成了每种绘画的自然特征。随着时代的发展，艺术表现不再以传统的再现写实为主，艺术创作者们也不再满足于传统的单一的绘画工具，在现代绘画中，艺术家们开始大胆地尝试运用多种不同的材料进行创作，综合材料绘画作为一种新的艺术表现形式，越来越受到人们的关注和喜爱（图6-1，图6-2）。

那到底什么是综合材料绘画呢？如同字面意思，综合材料绘画是指把非传统绘画性的物质材料直接使用到创作作品中，以毕加索的作品为例（图6-3），他将乐谱、墙纸、油画布、硬纸板等材料拼贴到画面中，甚至把沙子、木屑及颜料混合以制造特殊的质地，试图制造出各种肌理效果。综合材料绘画作为一种绘画形式，在材料、技法风格上不拘一格，综合材料绘画更加强调材料的表现，它是视觉、触觉和心理感受的综合表达，其表现形式更加丰富有力，它在当代艺术中形成了全新的艺术理念和全新的形式语言，突破了传统画种材料的各自界限，打破了传统绘画材质的枷锁，拓展了材料的使用种类和范围，拓宽了人们对艺术的理解，是当代艺术表达的新扩展。

图6-1 梨花高速 大卫·霍克尼

图6-2 烟花痕迹 蔡国强

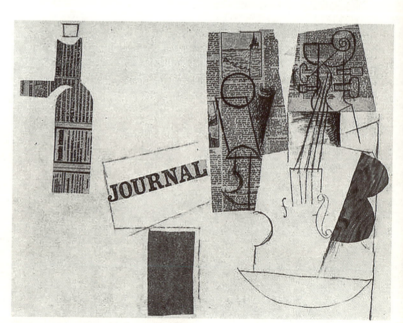

图6-3 瓶子、玻璃杯和小提琴 毕加索

二、综合材料绘画的特点

随着当代艺术的发展,材料的表现也由幕后转为台前,从配角上升为主角,材料本身完成了从载体到主体的演变,综合材料绘画也具有了其自身的艺术特征。

首先,材料本身所具有的独特的审美价值在综合材料绘画中得到体现。在传统的绘画表现里,材料是一种工具,是艺术家表达内容的载体,如同一支笔、一把提琴,而在现代艺术的观念中,材料本身就是目的,这支笔、这把琴就是作品本身,材料自身就有了审美价值。由于不同的颜色、质地以及形态,每种材料都有其自身的独特性,也会带给人不同的感觉,以材料的软硬为例,金属和布料对比,金属就给人一种坚硬的冷漠感,而布料则显得柔软、随和。而材料经不同的艺术家使用在不同的创作作品中,也会形成不同的艺术效果。正是艺术家们的创造,使材料本身成为了艺术(图6-4至图6-6)。

包容性是综合材料绘画的另一特点。在传统绘画中每个画种都尽力发挥本种绘画所需要的材料最大限度的可能性,但这种探索是有限度的,倘若越过这个界限,这个画种原有的味道就会被打扰,会"串味",而综合材料绘画则没有这层顾虑,它不受材料的限制,同时它因为具有包容性而拥有丰富的载体,所有的绘画材料都可以被选择和利用,它打破了画种材料之间的界限。不仅如此,只要能够使艺术表达的更恰当、充分,甚至包括现成品在内的一切材料都可以用来进行艺术创作。因此,综合材料绘画作为一种新的绘画形式,其包容性在最大程度上展现出自己在艺术语言上所具有的特色和优势。

综合材料还有最重要的一个特点,就是当代性。综合材料绘画是在后现代的文化语境中诞生的,是由于人们观念的改变,艺术材料得到新的发掘和创造,这也反映出当代人们对于审美的新追求,对于展示自我个性的需求,和当代艺术家对时代敏锐的感知力和表达

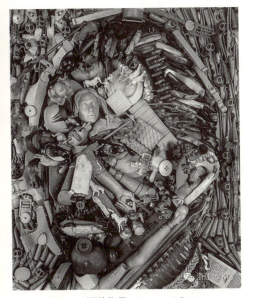

图6-4 拼贴作品 Bernard Pras

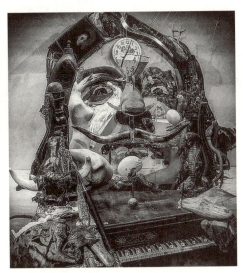

图6-5 拼贴作品 Bernard Pras

图6-6 拼贴作品 大卫·霍克尼

力。由于每个艺术家的生长环境不同，关注点不同，想要表达的东西也不同，因此艺术创作是最大程度发挥艺术家本人个性和想法的成果，是艺术家对这个时代的思考和对话，这也就为推动艺术发展和新思想的诞生带来了非常多的可能性（图6-7，图6-8）。

安塞姆·基弗尔的作品是具有时代性特征很好的例子（图6-9至图6-11）。基弗尔成长于德国战败的历史背景，承载着历史的沉重与苦痛，基弗尔选择用艺术创作探求历史，他的画面中常出现近乎压抑晦暗带有破坏性的风格，他利用各种材料来帮助他完成想要表达的东西，例如沙子、稻草、铅、泥土、石头等，通过各种构图来表现被火烧过的大地，战争后的废墟，坠落的飞机等残酷的场景，给人非常强烈的视觉冲击。通过这些来表达战后德国群众对于生存、环境与和平的反思。由此可见，通过艺术家，作品传达出的不仅仅是一种视觉信息，还有强烈的精神内涵和情感共鸣。将个人创作与时代结合是艺术家的使命。

图6-7 吻 克里姆特

图6-9 阿萨农 基弗尔

图6-8 向日葵 克里姆特

图6-10 马格瑞特 基弗尔

第二节 综合材料的意义

图6-11 Böse Blumen 基弗尔

传统的艺术形式已经发展得相当成熟，在发展成熟的传统材料艺术形式中做出新的具有创造力的作品，难度极高。而当今艺术创作形式已不拘泥于简单的工具与单一媒介的表达，综合材料的运用已经成为新潮流。对艺术家与学生而言，研究新的艺术材料和语言可以收获很多，在创作中拓展思维，因此学习综合材料绘画对学生来说是大有好处的。

利用现代材料语言在艺术创作中表达艺术观念是现代艺术的重要表现形式。在现代艺术概念中，材料是表达艺术思想的工具或材料媒介，艺术家尝试用不同的材料直接表达主观精神或情感。材料越来越丰富，新材料不断涌入我们的生活，为探索艺术提供更多的资源，大大拓展视野，激发出丰富的想象力（图6-12，图6-13）。

艺术创作早已不再满足于用传统工具和单调的材料表达内心情感世界，艺术家们大胆尝试使用各种综合材料，综合材料绘画课程不同于考前素描静物头像等，它引导学生综合运用多学科的

图6-12 我的物品系列 洪浩

图6-13 我的物品系列 洪浩

图6-14 天书 徐冰

图6-15　Michael Mapes
材料：昆虫针、胶囊、玻璃小瓶等

知识，彻底放飞想象力与创造力，唤起艺术个性以及创作意识，引导学生接触和了解材料所具有的独特审美力，同时了解大自然和社会工业生产中有这么多材料都可以用来做艺术。通过大胆的实验，还有更多的艺术作品可以用不同的方式展示出来（图6-14，图6-15），最重要的是，这个课程可以在练习中改变学生的思维，软化学生们被考前培训僵化了的绘画表达技巧，唤起学生们对什么是艺术的真正理解和思考和对艺术创作的兴趣。

第三节　综合材料形式语言的应用方法

一、工具、特点和分类

由于许多艺术作品都在公共场所展出，艺术家首先需要从外观上了解材质的光泽、色彩、质地等，其次还要了解其物理和化学性质，比如坚硬程度、延展性、耐腐蚀性、耐日光性、色牢度等。

按材料的状态，材料可以分为固体、液体和粉末，如石头、颜料和土；按照材料的形态又可以分为线形、面状和块状，如铁丝、钢片、塑料管、木块、绳子、藤条等；按照透明程度，材料又可以分为透明、半透明和不透明材料，像玻璃，树脂和石膏等。不同的材料有不同的特征，艺术家只有对材料十分地了解才能完美地运用在作品中去表达自己想表达的内容。

图 6-16　车轮胎印　劳森伯格

二、创作方法

综合材料绘画不仅在材料上突破了传统的界限，在创作方法上也不再拘泥于传统的画、描，而是探索了许多新的表达方式，以美国艺术家劳森伯格为例，它的作品有两种主要的表现形式：一是平面上的剪切粘贴，然后再在作品上进行绘画，二是将绘画与立体的材料结合。在"床"这幅作品里，有一个真正的床和枕头。而在他的作品《汽车轮胎印》中（图 6-16），他直接将 20 张画纸平铺黏合在一起，放在大街上，然后人驾着一辆轮胎上沾满油漆的汽车开过，这一作品借助了生活中的工业产品，打破了人们对艺术创作的认知，隐隐映射出当时的波普艺术家的反叛精神，他们要求艺术回归现实，崇尚自我，蔑视大众文化的反叛现代主义的意识。

再以毕加索和布拉克为例，他们开创了拼贴的创作方法，将各种不同的元素打破再重组，把一个个看似不相干的材料组合在一起组成一个主题，使其在视觉上具有叙事性，从而创造出一个全新的艺术整体（图 6-17 至图 6-20）。

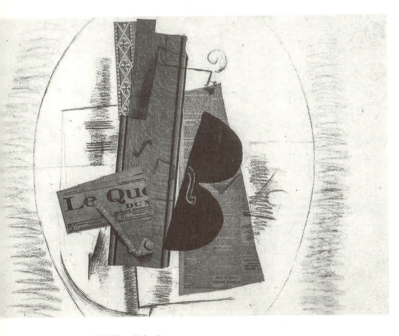

图 6-17　单簧管　毕加索

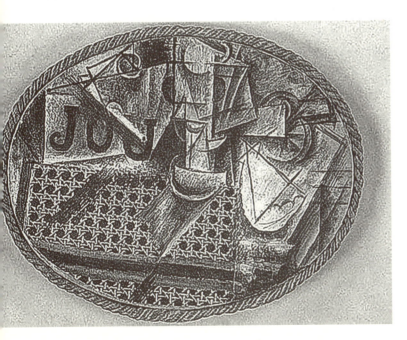

图 6-18　静物和滕椅　毕加索
材料：草绳、漆布

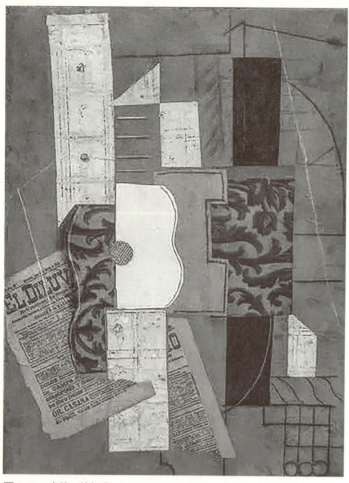

图 6-19 吉他 毕加索

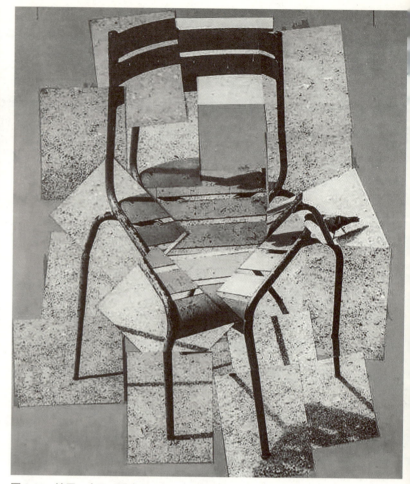

图 6-20 椅子 大卫·霍克尼

思考与练习

在"综合材料形式语言"课程结束之后,要求学生利用课下时间完成如下作业:

1. 找一位喜欢的大师,了解他的作品,分析其创作思维、表现语言和技法等。
2. 选择自己喜欢的综合材料创作出一幅艺术作品。

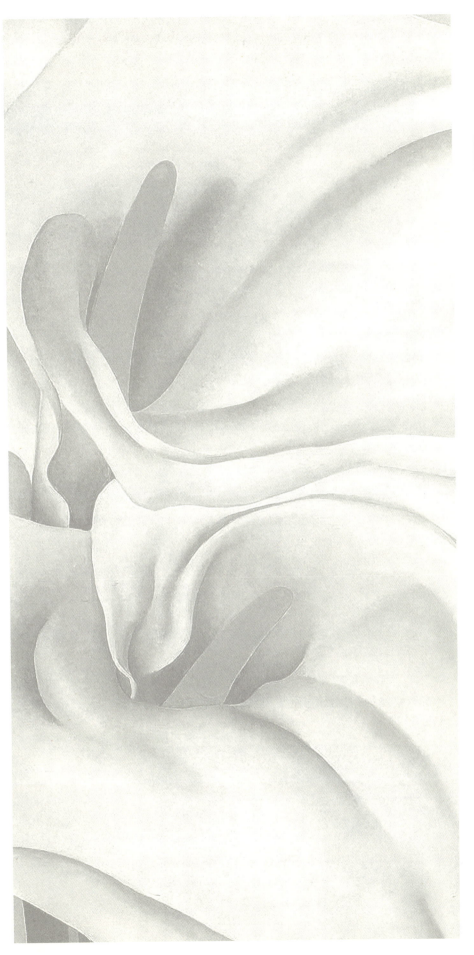

第七章
构图与形式语言

名家作品赏析　　　学生作品赏析

第一节 构图与形式语言概述

一、构图与形式语言的概念

西方美术中有一门课程叫构图学，即把要传达的形象协调组织起来，组成一个和谐完整的画面。"构图"这一名称正是源于西方绘画中的构图学，《现代汉语辞海》中构图的定义是指"造型艺术"。艺术家为表达画面的思想和美感，在一定的空间中安排和处理人与物的位置关系，把整体或部分的形态重构成艺术的整体（图7-1）。

形式语言是在一定形式构成规则前提下形成的符号的集合。柏拉图说，形式语言是绘画的"绝对形式"，他强调画面中形式和色彩的美感，并总结得出形式和色彩是作为绘画表达的重要因素。绘画的形式语言不仅包括可见的线条、颜色和形状，还包括通过线条、颜色等的组合传达出的画面精神和情感，以及通过这些线条的使用和色彩的设计构成以及画面比例的协调来增强作品的情感（图7-2）。

无论东、西方，最初的构图概念都是基于客观写实的形象或者主观识别的图像。这种构图的概念主要集中在图像的位置安排、层次关系、情境构成以及为了表达所要形成的画面中心等的整体构成的形式上。在中国传统画论中与之对应的有"置陈布势""布局""经营"和"章法"，即在绘画时，根据主题要求，通过对相关符号的组织，将题材语义清晰地传达给观者，使语言信息和符号信息同构，给予观者审美通感。康定斯基和波洛克的抽象绘画，没有具体的物象，也没有完整的形态，它只是纯粹的点线面的组成（图7-3）。因此，构图不仅是对作画主题的组织，还是对绘画中非完形因素的组织以及抽象绘画对抽象对象的安排。为了达到表达意图，创作者在已有的平面空间中组织绘画语言，以形成新的视觉画面（图7-4）。

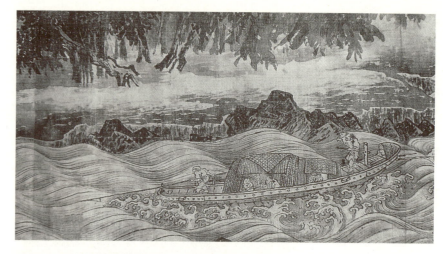

图7-1 长江万里图 夏圭

图7-2 似花非花 吴冠中

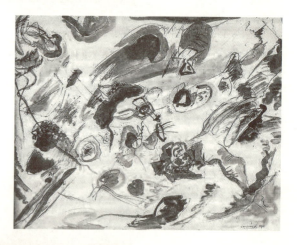

图7-3 第一幅水彩抽象画 康定斯基

图7-4 速记的图 波洛克

二、构图的意义

构图的表达方式可以增强作品内容和主题的表现力，使作品更加协调统一。在清晰的构思之后，一幅画只有找到适当的构图方式来表现绘画的内容和主题，才能创造更和谐的画面。由于绘画概念的不同，构图中相同位置的图像在形式或语言上的表达方式不同，其传达的主题就不一样（图7-5）。由于构图的形式不同，在相同位置的头像所表达的审美基础和内容是完全不同的（图7-6，图7-7）。下面以蒙德里安的四部作品为例进一步分析（图7-8至图7-11）。

前三幅画都是以同一棵苹果树为主题，意在将客观物象进行真实再现。作品《灰树》

图7-5　毕加索像　格里斯

图7-6　母亲　戴维·霍克尼

图7-7　阴影中的自画像　朱利安·斯科纳贝贝

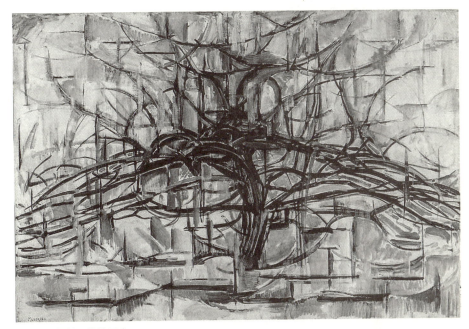

图7-8　灰树　蒙德里安

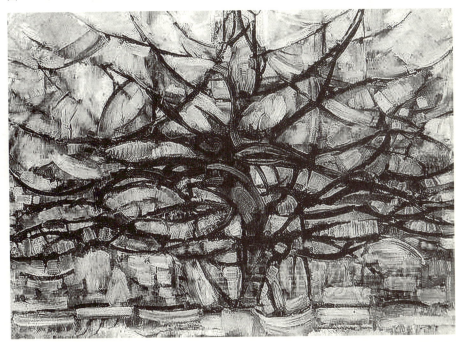

图7-9　树2号　蒙德里安

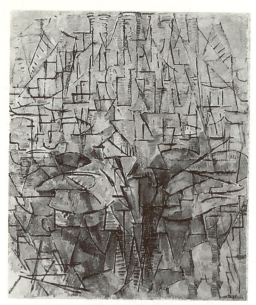
图 7-10　开花的苹果树　蒙德里安

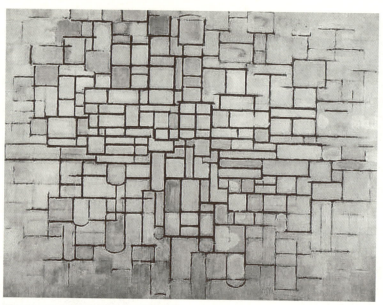
图 7-11　线条与色彩的构成　蒙德里安

（图 7-8）抛弃一部分树条提炼出枝干，并加强枝干穿插交错的组成形式，目的是根据树的形状来表达树枝的线条美和树的动态美，这种是抽象出树的形态为出发点来增强主观意趣的表现方式。从树的形态上仍然可模糊的识别出《开花苹果树》（图 7-10）与上面绘制的树干有一些联系，但是既不能看到树的纹理也不能看到花的质感，其意在表现线在不同组合中形成的关系。作品下部水平方向平衡交错，上部是向上弯曲的线条，这种线条之间紧密联系后抽象的构图正是创作者从这棵开花的苹果树中获得的抽象感知的表达。树只是表达线条之间关系的灵感来源和形式媒介。

在《线条与色彩的构成》（图 7-11）中，创作者已经抛开引导观者通过树枝结构关系联想主题了，而是清楚地告诉观者这幅作品是抽象线条和颜色的组合。追根溯源即可把它分别与《灰树》和《开花的苹果树》对比，很容易发现艺术家创作灵感之来源，同时感受艺术家对抽象构图坚持不懈的探索。若没有前三幅画构成组合的逐渐变化，此画作仅是横竖线的方向长短不一形成的构图，只是不同的长度和众多的方形带来的视觉感知而已。

第二节　构图的组成与展现

一、形式语言

19 世纪末和 20 世纪初，欧洲处于社会动荡时期。艺术家为追求个性的解放和自由创造了许多新的艺术潮流。自现代主义艺术出现以来，"艺术是对现实世界的真实再现"这一观念发生了变化，并催生了抽象艺术。

1. 形态的开端——点

点是艺术作品里最根本的元素形式，其本质上是最简练的形态。在几何学上，一个点是一个无形的实体，被定义为一种非物质存在，从材料内容角度点被认为是零。图 7-12 是抽象主义画家康定斯基的作品，画中不

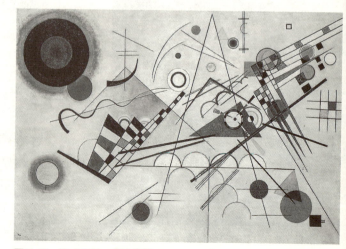
图 7-12　构成 8 号　康定斯基

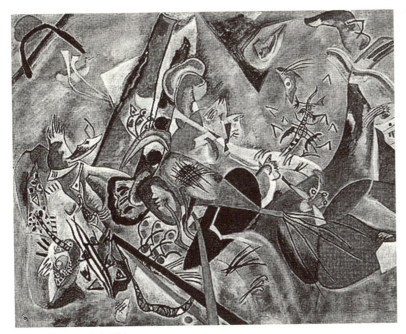
图 7-13　VIII　康定斯基

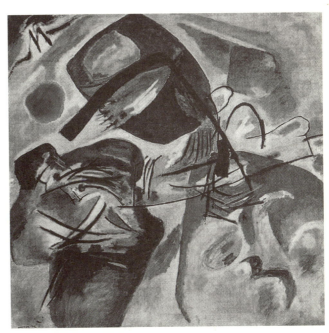
图 7-14　黑弧线　康定斯基

仅包含了点，也包含了线和面。康定斯基的作品没有过多的色彩，但他根据和谐、对比和平衡的美感规律对点、线、面进行组合后创造了一幅幅完美的艺术作品（图 7-13，图 7-14）。

2. 形态的方向——线

无数点运动的轨迹构成了线。线条分为直线和曲线，线的长度、宽度的不同决定了它们传达的情感各不相同。克利将线条分为三种类型：具有积极情感的线，具有负面情感的线和中性线。具有积极情感的线是自由移动的，当线连续成图时，它变成中性线（图 7-15，图 7-16）。如果在画面中涂上颜色，这条积极的线就变成了具有负面情感的线，因为此时色彩在这个画面中是一个积极的因素（图 7-17，图 7-18）。康定斯基说："就外部概念而言，每条独立线都是一个单独元素。就内在概念而言，元素不是形状本身，而是内在的张力。"

线的功能包括设计对象的扩展和分割画面。在进行草图设计时，我们经常通过线条勾勒出作品轮廓，以表示设计对象的延伸或位置，该线将对象与对象的内部和外部世界分开使用的就是线的分割画面构图的作用。

图 7-15　黑方块　康定斯基

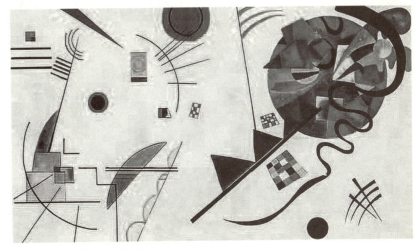
图 7-16　红黄蓝　康定斯基

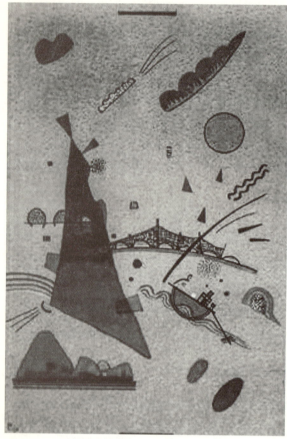

图 7-17　在紫色上　康定斯基

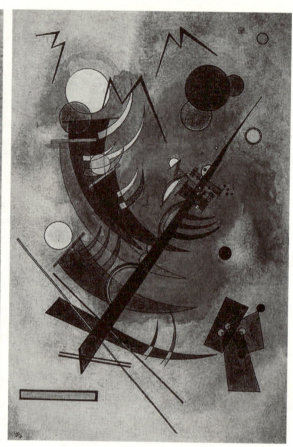

图 7-18　温火煮沸　康定斯基

3. 形态的综合——面

几何学中认为两条线或三个点就能定义一个面，并且该面具有长度，宽窄之间的区别（图 7-19）。与线条一样，面分为直面和曲面。直线形成的面是直面，其具有沉稳、严肃和厚重的特点，并且随着因素的增加其特性更加强烈。曲面是由具有松弛、柔软特征的曲线形成的面，其特征程度随着因子的变化而增强或减弱（图 7-20）。

图 7-19　直线　康定斯基

图 7-20　三十　康定斯基

学生作品

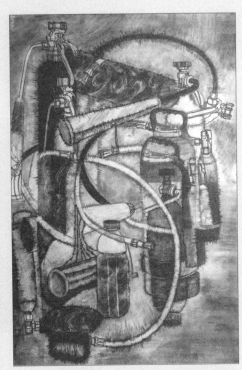

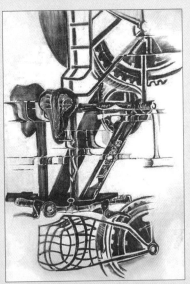

Composition and Formal Language

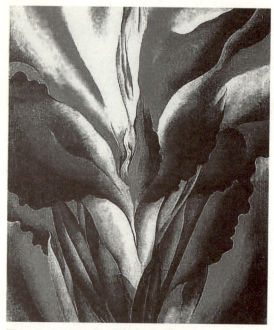 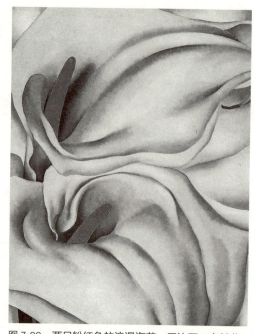

图 7-21　红色美人蕉　乔治亚·奥基弗　　　　　图 7-22　两只粉红色的浪漫海芋　乔治亚·奥基弗

二、由具象到抽象

　　抽象艺术是一种特殊的艺术形式，通常使用形状、线条和颜色的组合来简化或完全脱离真实对象。通过叠加、样式化、分解或模糊化，将图像的原始外观改变到难以识别原貌，它的真正作用是在抽象的基础上反观具象。抽象艺术既没有主题也没有故事情节，而是依靠作者的审美来完成创作。乔治亚·奥基弗受康定斯基的影响，她在作品《夜晚的帐篷门》中，通过分裂的三角形、简洁浓重的色彩强调了自然几何形态在绘画中的运用。《红色美人蕉》（图 7-21）和《两只粉红色的浪漫海芋》（图 7-22）亦是对如诗般舞蹈的花瓣的抽象，展现出花的孤独与神秘。在艺术创作中，放大和缩小是改变自然物体意义的常用手段。乔治亚·奥基弗的"花"系列将花朵放大为美学和象征意义的形象，赋予其抽象形式，同时保持客观物体的实际形态，在抽象和具象交融间感受物像混合带来的丰富情感。视觉距离和表达技巧也能使图像产生抽象和具象融合的效果。对应于纯粹的抽象形式，有机抽象形式的艺术形象给出了一种更神秘的生物幻象。

三、解构与重构

　　解构是改变原始形态，把原始形式结构进行解体，对原始完整形态结构进行分解，并建立新形式或概念的过程。重构是在解构原始形式结构的前提下"再造"形式的过程。解构和重构是由创作者的主观意识主导的创作过程，过程中要尽量发挥主观能动性和发散思维综合运用各种手段和概念。

　　解构主义强调建筑形式的冲突与不稳定，主要是将建筑元素进行扭曲、内外变形、错位和分解等。从印象派开始，立体主义、未来主义和超现实主义等都受到了解构主义的影响。大家在创作之前需要静下心来分析多种流派产生的作品，分析其中手法和技巧。比如，通过分析罗伯特·德拉古纳的《埃菲尔铁塔》（图 7-23），可以总结得出其作品是运用空间与现实的结合形成变形画面，作品打破了传统视角，在技法创新和技巧运用上非常独到，值得大家斟酌；或解构某个物体的形状，将其连续印刷在一个平面上，

通过错位、散布和重叠等手法穿插综合而成新的艺术形式；或先放大解构的物体，在将其叠加，最后进行放大。错位也是解构和重构中常见的表现手法之一。例如，毕加索的《格尔尼卡》（图7-24）中，通过交错重叠的线条和复杂繁琐的块面结构手法，使画面中人与物在解构各种信息后重构形成位错效果。

解构与重构的手法同样适用于三维空间，创作中可以结合空间结构、材料等进行自由组合，产生不同的效果。矛盾空间是这类手法最具代表性的风格之一，《培恩洛兹三角形》（图7-25）在视觉直观上被转化为三个不同的角度，似乎在三个不同的空间，是对现实空间的颠覆，它激发了大家的发散思维，将想象和视觉引入了神秘的变化空间。荷兰图形艺术家莫里茨·科内利斯·埃舍尔的作品也多受此启发，比如《相对性》（图7-26）《纪念碑谷》等。西班牙超现实主义绘画大师萨尔瓦多·达利的作品《永恒的记忆》（图7-27）和《内战的预感》（图7-28），通过重叠、组合、交错、分解等手法传达不符合逻辑的梦境，各种解构与重构方法并用，构成一幅完整协调的画面。

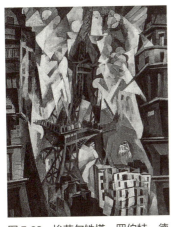

图7-23 埃菲尔铁塔 罗伯特·德拉古纳

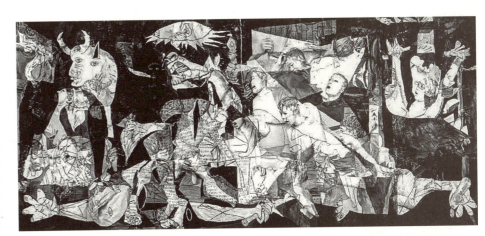

图7-24 格尔尼卡 毕加索

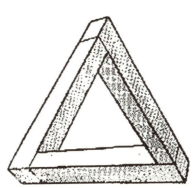

图7-25 培恩洛兹三角形

图7-26 相对性 埃舍尔

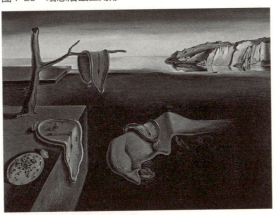

图7-27 永恒的记忆 达利

图7-28 内战的预感 达利

学生作品

步骤一

步骤二

步骤三

步骤四（姜蕴凌 绘）

步骤一

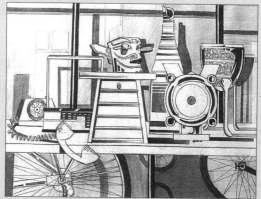
步骤二（颜瑞 绘）

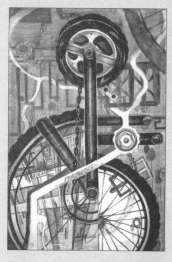

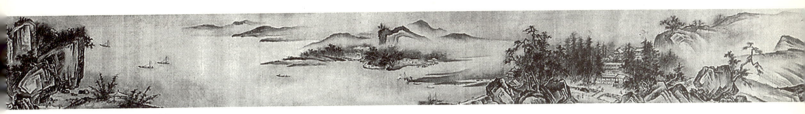

图 7-29　溪山清远图　夏圭

第三节　中国传统绘画的构图原则

千百年来，中国古代艺术一直遵循老子"计白当黑"的观念。黑和白是作品中不可或缺的重要组成部分。中国画是"有无相生"道理的生动体现。笔墨是画面中的"有"，它和画面空白处的"无"相映成趣，造就了中国古典绘画传世之美。黑色是作品着墨的地方，描绘了具体图像的表达；白色是绢素之白，虽然没有具体的形状可以辨析，但它却是空间构成中不可忽略的一部分。李泽厚《美的历程》中说：凡山石之阳面处，石坡之平面处，及画外之水天空阔处，云物空明处，山足之杳冥处，树头之虚灵处，以之作天作水，作烟断，作云断，作道路，作日光，皆是此白。

夏圭的《溪山清远图》（图 7-29）善取边角之景，"苍洁旷迥，令人舍形而悦影"（明徐渭）。下笔即有色的蹉跎、线条的跌宕起伏、形态的抑扬顿挫，也有墨的氤氲缱绻，表达意境悠远的情怀、丰富的情感，深刻的哲学思想，以及笔在凹凸不平中展尽白色的妙用。中国美学认为大白的世界有大美，前人说："以一管之笔，拟太虚之体。"大白是绘画中存在的有和无相生，虚和实互补的境界，就像太极，如身体所画出的弧若隐若现、若即若离，似生命中一泓清泉，在虚空中绵延不绝，也正是身体的运动和这虚空共同创造了一个玄妙空间。

马远的《雪滩双鹭》（图 7-30）与《梅石溪凫图》（图 7-31）两幅画中黑处见白，白处显黑，黑白交相呼应，白和黑构成一推一挽的节奏，推挽有致，吞吐自如。其笔墨粗犷豪放，以局部带整体，以空

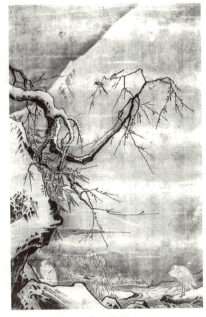

图 7-30　雪滩双鹭　马远

图 7-31　梅石溪凫图　马远

白暗示旷迥的空间，通过一角、半边之景，传达出无限的意境。宗白华先生评价"马一角"的艺术说"中国画很重视空白。剩下的空白并不真实，是海、是天空，却并不感到空，空白处更有意味。"王国维先生说："能写真景物，真感情者，谓之有意境，否则谓之无意境。"这意境的空白思想，对中国艺术的影响极为深远，这不仅是虚实问题，也是一种人生态度，一种看世界的方法。

第四节　西方绘画的构图原则

西方传统绘画的构成通过对骨架、位置和边界三个外部元素的管理，建立一个视觉空间。构图是画面色彩、形态以及整体布局的基础，这一基础可以是展现对客观世界的反馈，或是表达改变客观世界的态度，或者强调客观世界的真正含义——对客观世界准确的取舍、概括或升华。因此，构图的作用决定了它在绘画艺术的形状和颜色上处于重要位置。

一、S 形构图

西方传统绘画从达·芬奇的肖像画到荷兰风景画，产生了三角形构图与"S"形构图。苏联画家法夫尔斯基《商队》（图 7-32）因将驼队组织成"S"形，而具有了行进于曲折山路上的运动感，且使构图生动活泼。

二、三角形构图

三角形构图是以画面中的三个视觉中心为布景的主要位置，或者以三点成面几何的构成来安排形成一个稳定的三角形。其构图特点稳定、均衡但不失灵活。

拉菲尔在《金翅雀圣母》（图 7-33）这幅画中，拉斐尔将人物形象融合成等腰三角形，给人以稳定和安宁的感觉，同时接受了形式所带来的宗教的严肃性。拉斐尔善于多角色的金字塔结构，创作过许多金字塔形结构作品，包括《康尼贾尼的圣家族》，虽然是宗教化，却表现了人间的母亲爱抚孩子的温情以及农家恬静的欢乐。

图 7-34《伸向孩子的死神》中讲述德国经济危机时期，失业工人的孩子们正在遭受饥饿的折磨，艺术家以母亲的视角和强烈的社会责任心向观者传递死神魔爪正伸向孩子们的场景，以象征手法表示从天空中出现的死神，像老鹰抓鸡一样用利爪抓住羸弱的孩子。画家还在倒三角形构图中给死神添加了一件黑色斗篷，不仅表达了来自天空的强势，还可以从上到下形成一股力量，与即将被带走的孩子共同增强了画面的紧张感。

图 7-32　商队　法夫尔斯基

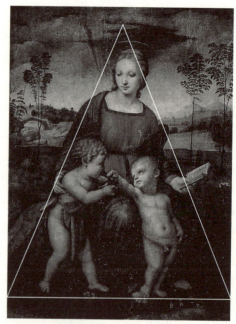

图 7-33　金翅雀圣母　拉斐尔

图 7-34　伸向孩子的死神　珂勒惠支

三、圆形构图

圆形有着均匀的张力，给人一种流动感和完整感。具有圆形形状的物体结构，其内聚的整体性、饱满度决定了其最容易引人注目并聚焦人的视点。圆形组合物本身是圆形实体，或主体图像被组合成圆形结构的构图，充分发挥了圆的收拢、规整的形式作用。例如，法国卢东的《淡绿花瓶》（图7-35），花是由散落物体的彩色块组成的圆形花簇，其圆形形状具有折叠的功能，这使得许多杂乱的花草变得完整而又饱满。圆形容器本身的形状在组合物中也起着重要作用，将容器中的各种碎片收拢为一个统一的整体。虽然里面的物体是乱序的，但整体形状使它变得完美，给人的整体感觉仍然是聚集、饱满和完整，并且圆圈中的各种碎片形状使简单的形式结构增加了变化和活力。

图7-35　淡绿花瓶　卢东

思考与练习

1. 整理归纳本章节大师作品构图形式。
2. 选择自己喜欢的大师，就其作品进行分析研究，并完成创作和表现。

第八章
风景素描

名家作品赏析

学生作品赏析

第一节　风景素描训练的目的和意义

　　风景素描以自然界的花草树木、河流山川、天空建筑等为绘画表现对象，通过绘画表现形式去取舍、处理自然界中复杂的景物，通过风景素描的学习训练有利于加强学生对自然界事物的丰富形态、环境的空间意识和自然界光影色彩变化的深刻认识，能够很好地训练学生艺术审美能力和艺术表现能力，在自然中写生，体验山水之乐。风景素描因其场面较大且作画环境相对复杂等原因，在训练时可根据实际情况灵活掌握，如在时间有保障且环境较安静时可安排长期作业，反之则安排短期作业，期间还可穿插着画一些场景速写。

　　通过对自然景物从选材、取景到表现技法的训练过程，培养学生快速、准确、生动的造型技能，发现美、感受美和表现美的专业素养和无限的创造力。风景素描表现适用于艺术设计（或绘画）专业和风景园林专业学生。对于艺术设计（或绘画）专业的学生来说，他们已初步具备了西方传统的素描基础和造型技能、审美素养，为了适应新形势的需要，我们必须改变以往的单一化素描教学方式，融合中西方绘画语言和技法，通过作品传达出当代艺术更深层的理念；而对于风景园林专业的学生，可以结合风景园林专业科学与艺术相融合的特点，在注重艺术美表达的基础上，从植物学、建筑学和生态环境学等相关学科知识上去丰富风景素描的形式内容，发现风景素描更广阔的内涵。

第二节　风景素描的造型要素

一、选景与构图

　　无论是中国山水画还是西方绘画都讲究构图，一个好的构图安排能出现不同的视觉效果，带给人不一样的心灵感受。绘画与摄影相互借鉴，可以观察那些优秀的风景摄影作品，景物在镜头中都是经过巧妙构思的，从很多现代山水摄影作品中能看出古代山水大家构图的形式感，甚至你可以从安塞尔·亚当斯《巨石半圆山的容姿》的摄影作品中看出范宽《溪山行旅图》的影子，这并不是一种巧合，而是构图真真切切地存在着一定程式（图8-1、图8-1）。构图是素描写生的第一步，要保证学生构图的视觉美感，首先应针对风景的选取进行教学。在实际的园林美术素描写生之前，让学生根据自身特点和喜好等在校园中选择某一处的风景进行素描写生，可借助手机镜头拍摄构图或者画几张小构图，并对它们进行反复的比对与推敲，使自己大脑中形成基本清

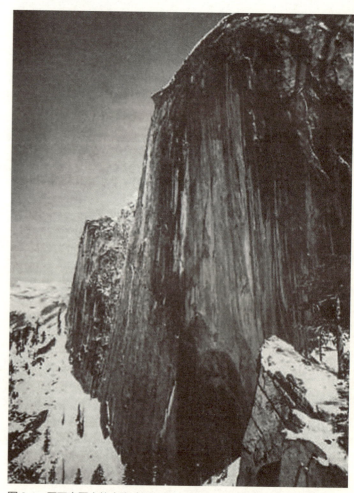

图8-1　巨石半圆山的容姿（摄影）　安塞尔·亚当斯

晰的画面后再将这些脑中物象定位在画纸上，取景时要学会如何排布主体景物和次要景物，一般而言，主体景物占据画面的视觉中心位置，而次要景物则起到突出主体景物的作用，还需对繁杂景物进行大胆取舍和剪裁，甚至可以把其他地方的景物移位到自己的画面中，学会主观地对画面进行布局安排。

二、掌握景物之间的空间和透视关系

对于场景素描来说，画好物象的透视与空间尤其重要，因为它不仅影响到对物象纵深感的表现，而且也关系着对现场气氛的把握。所谓空间和透视关系，实际上指景物在分布中远近之间大小、明暗等方面的关系，通常情况下，都是遵循近大远小，近处颜色深、远处颜色浅的透视法则；为了更好地掌握塑造空间感的方法，我们可以把画面分为前、中、后三个层次，前景概括简练，中间一般为画面主体，要深入刻画，远景要简化、弱化，起到拉开空间的作用，对于有建筑物的风景素描要特别注意透视关系，平行透视（一点透视）、成角透视（两点透视）、倾斜透视（三点透视）三种常见的透视关系，在下一节对建筑物象的处理中会做详细介绍。

三、强调线条和明暗对比的应用

不同特征的线条影响着画面的整体风格与感受，短线、长线、小抖线各有其风格特点，可根据所画物象的特点运用合适的线条，在对主体景物进行描绘时线条画实，笔触清晰，对远处的景物进行表现时则应适当虚化线条，笔触模糊，且要在空间层次做好虚实过渡处理。明暗对比多由光影产生，很容易增强画面层次感和视觉效果，有些学生习惯于用明暗不同的块面来增强画面立体感，很少看出明显的线条风格，有些学生则重点在于用线风格的研究，无论如何都要保证风景素描写生的画面能凸显其丰富的层次感。

四、深入刻画

深入刻画的过程实际上就是全面提升作品品质的过程，作画者不仅需要准确生动地描绘出众多物象的形体特征，更要借此展现其技法修养和审美品位。在深入的过程中，悉心处理好主体与局部、远景与近景的关系，对主体物象（建筑、桥梁、树木、街道等）要集中精力刻画，抓住物象的主要特征大胆取舍——切不可斤斤计较于细节的捕捉，而应该充分运用明暗、虚实、疏密以及各种用笔用线手法去表达自己的整体感受和主观想法。

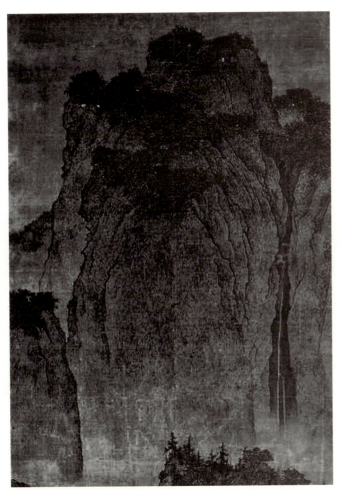

图8-2　溪山行旅图（局部）　范宽

第三节　风景素描的观察方法及要领

一、整体观察

当置身于一个较大的现实场景之中时会发现：眼前的一切与以往的室内静物相比大不相同，不仅所描绘的物象体积比以往更大，而且造型更复杂、层次更丰富、纵深感更强，甚至出现了天空、山林、河流和房舍等，面对着气象万千的大自然，究竟该怎样去表现它呢？首先，整体观察是十分必要的，我们只有从错综复杂的自然景物中理顺它们的主次关系、比例关系和前后关系之后才能胸有成竹地去动手画。

二、物象的处理技巧

对于习惯了画室内静物的同学来说，初次接触大场景时往往会显得茫然和不知所措，面对着既熟悉又陌生的一切，无从下手。下面介绍一下场景素描中几种常见物象的处理技巧：

1. 天空

如同表现地面时需画出其纵深感，同样，画天空也要表现出穹顶的纵深。为了体现地面的纵深度，往往会把近景的物象画得实一些，色度重一些。而把远景物象则画得虚一些，色度轻一些。同样，在表现天空时一般也可以将近处天顶的色度画得重一些，而把远处接近地平线的地方画得虚一些，亮一些（图8-3）。

2. 建筑

建筑在风景画中常作为主体出现，画建筑物时要注意把握好建筑的个性特征和透视变化，尤其是表现桥梁、铁路和街道时，既要画出它们的体积感，更要把握好它们的透视关系：近大远小、近实远虚（图8-4至图8-6）。一般来说，建筑物的上半部分宜画得实一些，而下半部分则可画得稍虚一些。建筑的透视法则分平行透视（一点透视）、成角透视（两点透视）、倾斜透视（三点透视）三种常见的透视关系，如图8-7所示。

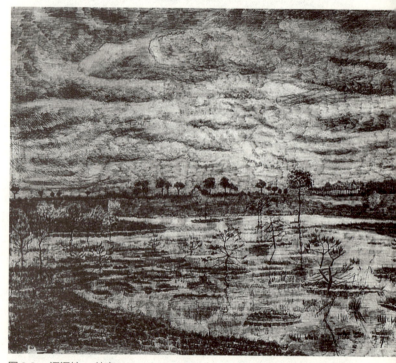

图8-3　沼泽地　梵高

第八章 风景素描

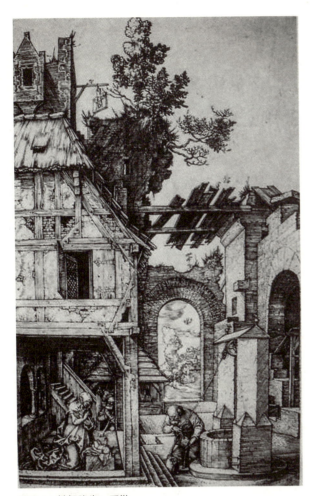

图 8-4 基督降生 丢勒

图 8-6 写生 宋伟光

图 8-5 建筑手绘 梁思成

图 8-7 透视法则图解

Landscape sketch

3. 树木

树木是风景素描中的重要表现内容，树木描绘的灵活性较大，通过对树木形状和位置的主观处理，可以起到平衡画面、完善构图的作用。树干和树枝的形状往往能充分展现其气势和主体性，运用不同的表现技法展现树木的生命力。树木写生最大的难点在于处理树叶和树枝的组成，可根据前后虚实关系分组描绘，做好主次关系分析。受季节、地域等因素影响，不同种类的树冠在技法表现上也不尽相同，找到最适合树冠的风景素描表现技法才能展示树木的形象（图8-8至图8-10）。

4. 山石

"石不能言最可人"，在园林景观中，特别是东方园林中，石头一直是很重要的组成部分。石头坚硬、形态各异、材质也不同，因此笔触画法也应该有所区分（图8-11，图8-12）。太湖石以"瘦、漏、透、皱"四字为佳，用笔顿挫，如铁画银勾；圆润磐石，如卧虎伏狮，用笔圆润浑厚；水边卵石，浑圆活泼，组合随意。

图8-8 树林 希施金

图8-9 陕北风景 韩朝

图8-10 太行山苹果树 郅敏

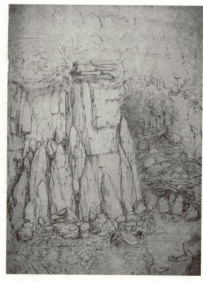

图8-11 达·芬奇

图8-12 写生 兰超

图 8-13　搜尽奇峰打草稿　石涛

第四节　表现语言及风格

一、中国传统水墨山水画

中国山水画经过历代发展，受政治环境和道家、儒家、禅宗哲学的影响已经总结出很多成熟的山水画理论，如郭熙的"三远说"：高远、深远、平远，对当今的山水画创作和写生具有重要启示。三远法不仅阐释了绘画的透视和构图原则，还表现了山水画的三种境界，即高远的壮美、深远的玄妙、平远的和融。众多山水大师通过山水创作体悟哲理、抒发家国情怀，寄情山水之间，强调整体性地认识自然，从个体的主观感受出发，并非一味追求事物的真实面貌，而在于瞬间心理体验的真实和裹挟在其中的人生感慨，正如石涛所说"夫画者，从于心也"。寄情山水，或是抒发友人送别的凄悯万分，或是醉翁之意不在酒的山水之乐，亦或是马远夏圭对朝廷痛失半壁江山偏安一隅的忧虑。

1. 石涛

为了追求"三远"的空间效果，山水画常以卷轴形式出现。石涛的《搜尽奇峰打草稿》是典型的卷轴山水，欣赏时逐渐展开，便形成循序渐进，由点及面的的读画方式，中国山水画采用散点透视，使得观者能随画卷的展开而置身其中体验，犹如"人在画中游"（图8-13）。石涛踏遍河川收集创作素材，是一个绘画实践的过程，如同今天的绘画写生一般。

《搜尽奇峰打草稿》这幅山水长卷凝聚了石涛毕生对山水的感悟，从右侧开卷，溪水曲折，峰峦山丘拔地而起，近处山石以笔墨层层皴染、勾勒，远处笔墨则变淡，营造出前实后虚的空间层次感，树木草叶概括为点，穿插在山石之间，赋予山石跳跃感、节奏感。继续开卷，出现连绵的峰峦，气势磅礴，山的画法运用的是大小荷叶皴、卷云皴，不同皴法的运用能很好地表现出山势和山石特点，大荷叶皴线条描绘得较长，可表现出大山的气势；小山则围绕山的结构皴擦点染，线条显力度，深入纸上。所谓"远山如浪"，卷云皴的运用使远处的山具有一种飘动感，在笔法上先用淡墨层层积染，再用重墨复勾，线条勾勒前实后虚，前重后淡，在山的结构处，用笔较实，向后的山绵延起伏，用墨较淡，使画面有了空间感和时间感。此画对于前后空间的处理手段及用笔技法可以对现代山石的写生画法提供极大借鉴，虽是毛笔用墨的技法，但对于现代写生工具铅笔、炭笔、软毛笔亦有借鉴之处，从古画中汲取灵感，不失为一种风景写生的好方法。

2. 马远、夏圭、八大山人

中国绘画与西方绘画最大的不同点之一就是空白留角，中国水墨绘画中的最高境界之一也在于画面的"留白"。特别是中唐以后的山水画，不再追求山川无限的全景式的方法，以马远、夏圭为代表的山水常为出山一角，溪出一湾，体现以小见大的哲学智慧又或是对所处朝代仅剩半壁江山的感慨与痛惜。八大山人的绘画用笔极简，大面积"留白"，构图极具特色，其画中鱼鸟常做"白眼向人"之状，抒发愤世嫉俗之情。中国绘画讲究构图的布局章法，也即顾恺之所说的"置陈布势"，谢赫六法所提到的"经营位置"。朱耷的山水墨色枯干，皴法单纯，着笔不多、杂树凋零、意境荒寒，光秃的树枝，稀疏的阔叶，裸露的山石，深秋的景色，这幅画从下向上仰视的视角给人以压迫感（图8-14、图8-15）。在现代风景写生中应注意构图，留白的运用，安排好所画物象的位置，即"经营位置"，从古画的观察与临摹中获取灵感（图8-16）。

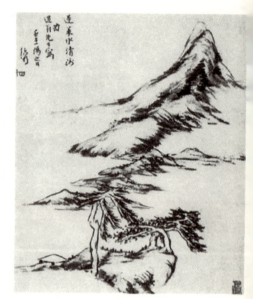

图 8-14　纸本笔墨　朱耷

图 8-15　溪山清远卷　夏圭

图 8-16　写生　杨彬

二、西方绘画

1. 梵高

梵高的《星空》和《向日葵》等油画作品大家耳熟能详，绘画技法充满了个人色彩和对绘画语言的探索，而梵高的素描作品特别是风景素描作品也表现出了作者强烈的主体创作意识和情感色彩。《日落时的阿瑟冷公园》这幅作品创作于梵高去世的半年前，当时的梵高正在精神病医院疗养，在这幅作品中，他并没有对客观景物进行再现性的描绘，而是对其进行了大量的主观处理，画面中那些扭曲的线条和夸张的造型，像火焰一样燃烧的动势，给人以强烈的视觉震撼，整个画面看上去更像是一种痛苦情绪的表达和挣扎，表现出他当时的处境和内心世界（图 8-17）。

图 8-17　日落的阿瑟冷公园　梵高

《诊所花园里的喷泉》中，梵高用了几十根短的线条，进行竖排和环绕型的排列，这些看似重复性的笔触，实则蕴含着微妙的变化，仔细观察没有一处多余的线，所有线条皆沿着透视线方向绘制，通过线条描绘出喷泉水的动态和倒影，再加上画面底部一些点的描绘，寥寥几笔就将一池清泉描绘得淋漓尽致（图 8-18）。

图 8-18　诊所花园里的喷泉　梵高

2. 达·芬奇

达·芬奇创作出第一幅独立的风景画,把奇绝的山峰、曲折的河流、突兀的山岩作为描绘对象。在达·芬奇的风景中,一事一木都灌注着生命,河川是地的血脉,岩石是地的骨骼,海潮之涨落似人的呼吸,他绘制的地形鸟瞰图和海岸鸟瞰图,山脉、河流、海岸表现得细致入微,如当今的卫星图一般,令人称赞不已。达·芬奇是一位全能型的绘画天才,他的素描作品线条刚柔相济,首创明暗渐进法,尤其善于利用疏密程度不同的斜线,表现光影的微妙变化,他的每一件作品都以素描作基础(图8-19、图8-20)。达·芬奇曾说过:"绘画的最大奇迹,就是使平的画面呈现凹凸感。"他的理论与绘画实践在今天依然适用。

通过分析东西方风景绘画中的表现语言,可以感受到渗透在风景素描作品中的情感意境和艺术个性。美学家朱光潜说过:"自然再美,如果没有人主观意识的渗透,也只能成为美的条件。"无论中国山水大家还是西方绘画大师,他们的作品中都融入了人的思想智慧和情感表达,如此便产生了另一种美的意蕴。风景素描作为设计素描必不可少的一部分,对培养学生的设计意识具有重要意义,在绘画与设计相互转型中找到二者的契合点,通过把自然形转化成设计形,运用到具体的设计中,即取法于自然。西方的印象派风景作品中通过把自然景色变形得到极具设计感的作品,如塞尚的风景作品《圣维克多山》,把复杂的自然景象分解成几何形,重新组织在画面中。在风景绘画中有意识地提取元素运用到设计中,对艺术设计专业的学生也有极大帮助。

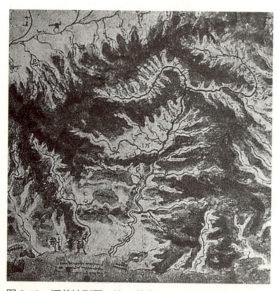

图8-19 河谷地形图 达·芬奇

图8-20 比萨附近的风景 达·芬奇

第五节 风景素描绘画的步骤

本小节以一幅风景素描写生作品介绍具体的绘画步骤。

步骤一：基础好的学生可直接通过眼睛观察取景，基础稍弱的学生可以用左右手的食指和拇指组成一个长方形框取景或者借用手机镜头拍照取景。在感性和理性相结合的基础上，勾画创作小草图。小草图的绘制至关重要，要基本解决主体物和次要景物的大小和位置关系、透视关系，要特别注意建筑物的透视比例关系，做到心中有数，再上正稿。上正稿时笔触要轻一点，如果画功不强，切忌从一个小局部深入刻画，要重点解决画面所有物象的全局性大关系，如图8-21所示。

步骤二：在步骤一的基础上，进一步充实画面内容，可以从建筑和假山石入手刻画，建筑的基本结构画好后，参照光影关系画出明暗效果、投影等，画次要景物时要注意画出其与主体建筑物的背景作用和相互衬托的关系，如图8-22所示。

步骤三：完成了画面整体大效果的绘制，作品进入深入刻画阶段，此时可重点刻画不同物象的质感，例如这幅作品水体占据画面一半，就要考虑水体的刻画，湖面的静和瀑布的动相呼应，水流的波纹和水花溅起的动态都要通过仔细观察后绘制，水体的柔和与山石的硬朗相呼应；此外，空间关系要通过前实后虚体现出来，近处的花草动态也要深入刻画，起到丰富画面效果的作用。细节部分刻画完成后，要再次回到画面整体的大效果上，及时调整，一幅风景写生作品完成，如图8-23所示。

图8-21 步骤一

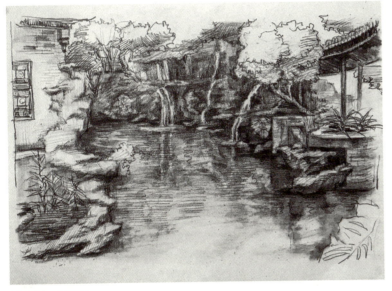

图8-22 步骤二

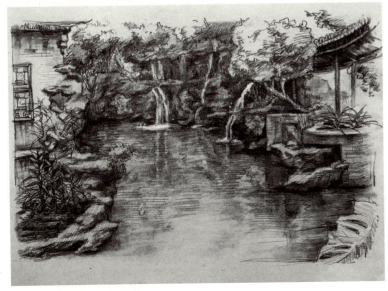

图8-23 步骤三（林柯霏 绘）

[作品欣赏]

王少军

李汉平

赵晓海

贾丰泽

思考与练习

1. 找一幅喜欢的大师风景作品，分析其构图、空间透视、表现语言等，进行临摹。

2. 选择喜欢的一处风景进行写生，并加入自己的主观进行创作。

王妙子

第九章
博物馆创意写生

优秀作品赏析

第一节　博物馆创意写生训练的目的与意义

> 人到了美术馆会好看起来——有闲阶级，闲出视觉上的种种效果；文人雅士，则个个精于打扮，欧洲人气质尤佳。
>
> ——陈丹青

博物馆，是一个国家最平等的公共场所之一。比歌剧院亲民，比画册课本立体。"大卫作为雕塑，你见过各种尺寸的图片了，你也记得他有5米高，然而你翻画册的时候，不容易绕到后面去看到他的屁股以及肌肉走向。"而博物馆和美术馆就提供了这样一个立体又亲切的自由审美现场。博物馆是一个立体课本，是一座充满文化的艺术现场，开设博物馆写生课不仅可以博览众多艺术精品，还可以在这种氛围中感知创作动力，获得艺术灵感，提升艺术综合能力。不同主题的博物馆给人不同体验，从博物馆的空间构造，到每一件作品的细节，从博物馆众多游客到人与作品之间的互动，都可为作品创作提供大量的素材。不同主题的博物馆可以学到不同的知识，对于历史博物馆除了训练绘画写生能力外，也能学习巩固艺术史的知识，最直接的观察古今中外的器具文物，传承文化，融会贯通；对于动植物博物馆，可以感受大千世界无奇不有，从中汲取绘画灵感；对于古建筑博物馆，可以学习古代传统建筑的博大精深，学习其空间构成在当今设计中的应用等（图9-1）。

第二节　博物馆创意写生的训练方法

学生可根据自身喜好选择不同主题的博物馆进行写生训练，例如植物博物馆、园林博物馆、军事博物馆、古生物博物馆、铁道博物馆、古代建筑博物馆等，携带较为轻便的绘画工具，如速写本、宣纸册页、铅笔、炭笔等，绘画内容不限于馆藏品的写生，更包含对博物馆建筑风格、空间形态的思考与表现，对人与人之间行为习惯的追踪与表现，对人与作品之间互动的观察与表现等，可以从任何引起思考的方面出发，表现手段更为丰富，可以是写实、抽象、拼贴、解构与综合材料应用，创作的过程最为自由。

一、写生材料的使用

写生中用到的纸笔不同，画面所表现出来的肌理和风格也不同，在此介绍几种不同工具的绘画特点。铅笔和炭笔是使用较多的基本写生工具，它们以易于涂改的特点受到初学者的喜爱，铅笔和炭笔分软硬不同型号，一般以软铅笔起形、画明暗调子，以硬铅笔收形、深入刻画。钢笔以携带方便、笔触表现多样、对比强烈等特点，深受写生者的喜爱，钢笔的笔尖可以根据触及纸面的不同角度来调整粗细，灵活自由；针管笔多为环境艺术专业和建筑类专业的学生使用，分为粗细不同型号的笔，线条均匀，多适合图纸的表现或者马克

图9-1　博物馆写生

笔上色前的线稿绘制；马克笔和签字笔类似，都是通过用笔轻重来控制线条粗细，马克笔又分圆头和方头两端，方头一端也是通过控制与纸面的角度来调整粗细变化；毛笔和水粉笔需要蘸取颜料，携带不方便，但与吸水性不同的纸张结合，能表现出其他工具表现不出的笔触和晕染效果，在实际的写生训练中多运用，摸索其特点。还有一些工具不常见，但是也可以创新使用，例如用刮刀蘸取油画颜料、水粉、丙烯等在纸上或布上作画，肌理凹凸不平，视觉效果强烈。

二、写生技法的运用

博物馆写生课的开设是为了弥补以美术教科书和课堂讲解为主的教学局限性，在博物馆中学生通过不同技法的运用可以表达出不同的艺术感受。前面几个章节已经详细介绍过各种技法，包括经典临摹、精微素描、结构素描、人体结构、衣纹表现、综合材料、形式语言与构图、风景素描的具体表现，已经对设计素描的表现技法有了详细了解，在博物馆写生中可以综合运用各种技法，强化对设计素描的再认识、再创造的过程。

三、写生思维的训练

除了学习和练习各种技法，博物馆里包罗万象或是专精于某一个领域的馆藏文化会开拓学生们的眼界，激发对知识的探求与研究，提升知识储备。早前，荷兰国立博物馆用鼓励观众写生的方式来代替拍照，任何人都可以参与其中，写生代替拍照，会让人专注于观察与思考，从而训练人的批判意识和创新思维，对于习惯于到了博物馆就拍照不停的人来说，写生不失为另一种了解博物馆的好方法。

第三节　博物馆创意写生作品创作

作品创作是总结前期博物馆写生的材料收集、所思所想、情感体验等综合因素创作出来作品的过程。是每一个创作者应竭尽全力去完成的事情，它体现的不仅仅是绘画基础，还有设计创新和情感体验与表达。"技法"永远都是为"想法"服务的，能够把对这个世界的认知和自己的内心世界表达在自己的作品中更为重要，不能被各种技法训练成绘画的机器。

本章节博物馆写生课不做限题要求，但要求同学们能结合前几章的精微素描、结构素描、人体结构、着衣表现、大师临摹、综合材料、形式语言、风景素描等思维方法和创作手法，思考艺术在当今社会、政治、经济、文化及人性中所扮演的角色和承担的责任，也就是要带有"使命"去完成这次作业，并根据自己的风格需要创作一幅作品。

1. 创作思路解析

"使命"指重大的任务或责任，宇宙是一个整体，人活于世，必然与周边的一切紧紧相连，而艺术的感化力量能给予我们一种普世的眼光，揭示出深刻的人性，体现人类的辨别力、责任感与团结精神，同时传达出一种强烈的情感和伦理上的积极参与。艺术可以介入甚至影响任何一个方面，政治、经济、

设计素描　　　学生作品

张雨飞

朱千颖

王传萍

文化、环境等用其独特的方式建构民族、时代公共性话语及唤醒文化记忆，当今这个大时代，充满着活力，又面临着转型与挑战，问题丛生，需要艺术发声并时刻提醒着社会发展方向和对各类问题的反思，这就要求我们平时多关注社会热点话题和当今世界形势，不仅仅是停留在对专业基础的训练上，更要有一种普世的情怀，从近几年的高校考题中也能看出这种新时代对于艺术工作者的要求，2018年中央美术学院考题"幸福指数"直观考察学生对社会热点的感知和洞察能力，这个考题显然体现不出跟艺术专业有直接的关系，这考验的是一个人整体能力和素质和对国家、人类、科技的发展及我们该在其中肩负的责任。就如MIT的实验室没有任何专业限制，致使他们所研究的课题一向是多专业通力合作的课题，我们从小到大接受的教育、专业背景、应试方式束缚了我们太多……该创作主题可以从任何一个角度出发，不做限制，根据自己的实际情况和经历感想创作，例如比较容易想到的是艺术在当今生态问题中的影响，责任意识能让艺术家具有特殊的敏感，很多艺术家已经通过自己的方式用艺术介入生态，担负起唤醒人类生态危机的意识，这些都可以在作品中得以体现。

大学本科设计素描课程最终以博物馆写生的方式强化对设计素描的再认识，并通过作品创作展现对各种绘画技法、设计思维的综合运用，从而提升专业水平。博物馆写生课老师将带领学生去博物馆调研、收集资料、写生，为后期的作品创作做准备。

2. 博物馆作品创作

教学课程与科研、展览项目相结合，能最大地激发出学生的学习积极性和创作灵感，实现产学研相结合，并为学生提供更多的专业发展机会，为今后步入社会从事相关专业打下基础。2019年的这次博物馆写生课计划与中国·肯尼亚野生动物艺术展相结合，针对展览项目布置了这次创意素描考试作业，老师带领学生去博物馆实地调研，收集了很多创作素材，通过考试形式把创意想法展现出来，考试时间为6小时，时间相对较短，训练学生在短时间内将设计思维通过拼贴、精微、解构重构等各种形式表现出来，这种主题性训练也有助于提高学生今后的设计能力、艺术创作能力。

思考与练习

1. 根据自己的兴趣爱好选择一个博物馆去参观，收集资料、写生，创作一幅作品。
2. 尽可能地多逛博物馆，多看文博类节目和BBC博物馆纪录片，开阔眼界，为创作积累素材。

参考文献

伯恩·霍加思, 2010. 动态素描：着衣人体 [M]. 南宁：广西美术出版社.

陈丹青, 2007. 纽约琐记 [M]. 桂林：广西师范大学出版社.

陈琦, 陈海涛, 2017. 莫高窟第 254 窟割肉贸鸽图的艺术表现特征 [J]. 敦煌研究, (5).

常锐伦, 2008. 绘画构图学 [M]. 北京：人民美术出版社.

洪勇辉, 2017. 论时代背景下风景园林专业的风景素描教学 [J]. 艺术研究.

虎高英, 2014. 梵高的风景素描对当今素描教学的启示分析 [J]. 大舞台.

康定斯基, 2003. 康定斯基论点线面 [M]. 罗世平, 译. 北京：中国人民大学出版社.

库斯·艾森, 罗丝琳·斯特尔, 2017. 产品设计手绘技法 [M]. 北京：中国青年出版社.

李泽厚, 2010. 美的历程 [M]. 北京：生活·读书·新知三联书店.

林若熹, 2002. 线意志——中国画线美学论 [D]. 广州：暨南大学.

列奥纳·达·芬奇, 2003. 达·芬奇论绘画 [M]. 戴勉, 译. 桂林：广西师范大学出版社.

王少军, 2008. 泥塑衣纹 [M]. 石家庄：河北教育出版社.

《现代汉语辞海》编辑委员会, 2011. 现代汉语辞海 [M]. 北京：中国书籍出版社.

周至禹, 2016. 设计素描 [M]. 北京：高等教育出版社.